杯

美的開始

TEAcup

池宗憲 著

茶杯 美的開始

杯·幽邃的凝視

序

茶杯，只是用來裝茶的容器，何足大論特論？

茶杯，自品茗伊始，自甘成為配角，或形單影隻，或成雙成對，環繞在壺與茶器周邊，或因如是「不起眼」而身處於茶器中的細微末節。然而，杯小卻藏無盡之美，是與我們生活最貼近的用器！

杯用為品茗，杯可成為一件獨立的藝術品。由胎土、形制、釉色等不同角度來解構欣賞，杯的用料、燒結條件、窯口結構等不同因素，為品茗時留下杯與茶的對話空間；薄胎杯掛香，由熱湯到冷湯，茶香由杯體冉冉升起；厚胎杯穩實，叫品茗時溫暖貼心，久久不散……

如是看杯，多了一層實用趣味！

精緻的品茗堂奧中，每個杯子潛藏著製成前的不同元素，進而產生種種「變數」。杯子的變數連動著品茗茶種的差異性，於是原以為一只簡單的杯，頓時多彩多樣起來！

歷代對杯子的稱謂就看出多樣的變化：盌、碗、甌、盞、鍾、杯等。來自不同時代風格的品茗方式，使用杯器形成燒製杯器窯系的大版圖。光是一件黑釉茶盞，同時代南北兩地的窯口，紛紛出現：如陝西耀州窯茶盞、河南寶豐黑釉茶盞。本源自閩北建陽窯的黑釉

茶盞成為「供御」「進琖」後，引起各地仿效，原本以青釉出名的窯口也出產黑釉茶盞。

外觀看來神似，懂解碼的由胎土處下手，解碼可分辨盞源自何方，這是賞器鑑盞的況

味！

賞器深究，可鑑器再注茶湯入杯，品神妙香醇的變幻。黑釉茶盞與越窯青瓷茶盞的釉

色，連結茶湯顏色變化？香甘甜滑滋味又有哪些細緻的湧現？

茶杯看是小卻體大的神妙。觀賞西方名瓷杯，在把手的製成中，連帶驅使使用者持把

姿勢，或上持或下押等等，都有精密設計，為的是讓不同觸感確實掌握杯器，如是用心是

（signifier），以及潛藏工藝美的符旨（signified）？

度。然而，面對單純的一個杯子，我們又何曾認真注意過它的身影，容顏背後製成的符徵

平日用杯，不注茶而只是注白開水，習稱「茶杯」。反映了生活中杯子與人的親密

一個生活小節上的茶杯，只為生活之需，是一件足供人們喝茶時的一種賞心悅目。對

於杯子的探索，在中國歷代茶器的浩瀚世界裡，杯器的形制、容量、釉表的氛

圍，散溢著自身的芬芳。一件明代德化瓷杯的如玉凝脂釉色，帶來的觸感，

正如玉一般溫潤。德化杯品茗注入武夷茶，釋放「岩骨花香」震懾群杯！

香揚韻深，為何同一泡茶注入不同杯器，竟有高昂與平和的反差？

一只「若琛（深）」杯若香橼大小，是品茶士（懂得品茗實務兼具

文化厚度者）引動清、香、甘、活的夢幻逸品。杯形好，青花妙之外，

亡身上揚起一闋茶湯交響詩。茶杯，是香、甘、醇、

活的凝聚，選美的茶杯是美化人生的一種提醒。

茶杯幽邃表情凝視每回與品茗的相遇！

池宗憲書

第一部

杯·個性·表情

品茗以杯就口，濕潤唇齒接觸的霎那，杯的口沿頓時演出茶的神髓，讓品茗賦予了茶湯一身綺麗。杯的釉藥是延伸茶香氣和醇味演出的舞台。一時之間，同樣的茶湯注入不同的杯器，卻交錯一次不可思議的變動……才驚躍上揚的香氣，怎麼在不同杯器中消逝了！是誰完結了杯底金黃茶湯超俗飛揚的芬芳？又是誰催動茶單寧醇化的集結，讓茶韻生動地在品茗時光間停駐？

何等無止境的茶器，讓各色不同的茶種現身？又是何款形制的杯器讓焙火

茶器直竄，實踐「茶君火臣」的絕妙組合？在茶器的空間領域裡，茶杯隨著時

間的演變，走過了一生的悲歡離合。有時叫做「杯」，也有時叫做「盞」，有

時杯用來為茶服務，有時兼具酒器之用……。如是隨和杯器在品茗活動時，常居

處配角，甘於被支配使用。

杯的表情，在茶湯注入時十分豐沛，品茶士選用杯得宜，杯器回報和顏悅

色的笑意。茶湯溫柔婉約，柔情似水，潤飾苦澀，瞬間轉化，甘甜滑順；品茶

士用杯不經心，大意擺杯，茶湯色滯，鮮活不再，苦澀滯口，令人不悅。

杯，放至低下位置，就在嘴巴離開口沿後，喪盡再續前緣的相會，就很難

去賞析杯形優雅的風韻。杯的形狀可按製作者與使用者的交替變換，有平口

形、斗笠形、筒柱形等，在杯形制變換中，必然和品茗方式構連著鮮為人知的

戀曲……。點茶法流行時代的綠茶，必以黑釉茶盞能益茶色為上……小壺泡茶品烏龍

茶用白釉茶杯不改茶色為佳……。

考量實用功能，杯器與壺的絕妙組合有此「容量說」……六杯壺、四杯壺……

看來具體的壺器表述，卻是模糊的開端。買「六杯壺」後，到底哪六個容量的

杯子才合用？杯子容量沒有標準容案，一杯是50c.c.？或是100c.c.？

模糊（Fuzzy）應是清楚明白後的放空，是一種最不模糊的態度。杯子容量

要多大才是與壺的最佳搭配？理性的品茗器，西方流行的品茗杯器中有具體

的答案；對中國品茗綺麗的世界裡，茶杯的容量看似清明，歷經數個朝代卻未

見定論！這種容量任意，到底構連了哪些奇妙底蘊？

茶杯

美的開始

茶杯，美的開始。以文物符號學的角度來探討歷代品茗惟用之杯器，尋求不同窯址經火煉燒製而成的杯器作主軸，利用符號之間的「相似」、「相對」、「相異」的所居處在「系譜軸」（Paradigms）（註1）中的元素所在，來發現杯子材質符號、年代符號、產地符號、造形符號、裝飾符號等組成密碼，如此杯子具足內涵，是一種價值再創造，同時也是藝術延伸的過程。

索緒爾（Ferdinand de Saussure，1857-1913，瑞士語言學家，是現代語言學之父）的語言系統中，將語言看成一個單位符號（Sign），符號由符徵（Signifier）和符旨（Signified）所構成。「符徵」指的是能扣動一心靈意念，聽得到或看得到的信號。符旨指的不是「物」。係由符徵所喚起的抽象心靈意象。

符號的意義在特定系統中約定俗成，會受情境轉換而出現不同指涉。符徵和符旨會互相轉換。尚·布希亞（Jean Baudrillard，1929-2007，法國社會學家及哲學家）認為，物體中的符旨是：物品的本身構成物質；符徵是：物品外在形式。

羅蘭巴特（Roland Barthes，1915-1980，法國文學家、社會學家、哲學家和符號學家）認為，符號處於不同情況，閱聽人（audience）面對相同的符徵，可能會產生指涉不同對象的解讀。

杯子背後的文化意涵

「符號學」源自語言系統理論中，如何應用在茶器的系統裡？又如何解構茶器與時間年代的關連性？就從一只杯子開始，從它身上解構背後的文化社會意涵。

年代符號／杯子出現在先民文化群的出土物中，是一種飲器，到了秦漢成為食器的一款，六朝出現青釉盞，唐陸羽更推崇越窯茶碗為天下第一。

不同的杯子在一個系譜軸裡有其共同之處：作為飲用之器。杯子最早出現於新石器時代仰韶文化、大汶口文化、龍山文化、甘肅仰韶文化馬家窯類形、齊家文化、大溪文化、屈家

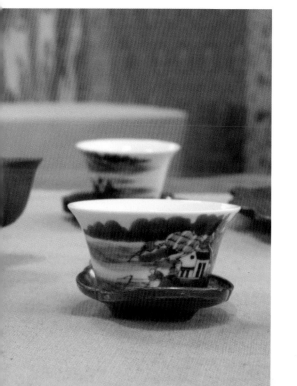

茶杯是美的開始
（右頁）
杯子背後的文化
意涵（左）

註1：系譜軸是一個可以選擇各種元素的存在。同一個系譜軸裡的各單元必有其共同之處，而且每一個單元必定與其他單元清楚區隔。文字是一個系譜軸，這個系譜軸裡又可分出不同的系譜軸，如文法、用法、動詞。

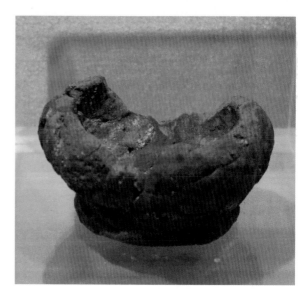

嶺文化、河姆渡文化、馬家濱文化、石峽文化、縣石山文化及商至漢代的遺址墓葬中。器形豐富，其中以北首嶺類型的三尖椎足杯、中原地區龍山文化早期塗紅衣的小杯，和晚期的雙耳杯、大汶口文化的觚形杯和鏤孔糕柄蛋殼杯、山東龍山文化的蛋殼彩陶杯、屈家嶺文化的高圈足杯和蛋殼彩陶杯、商代的大口深腹帶鋬圈足杯，以及唐代的彩色釉陶杯和絞胎陶杯為各時代的代表性杯器。

那麼最早的盞托在哪兒出現呢？

出土的六朝（A.D.229-589）的青釉盞托為此時期品茗特質做了詮釋。

從飲食器脫穎而出

〈六朝甌窯瓷器〉一文指出：「盞托：二式。係耳杯托盤演變。第一式，盞直口，深腹，托盤坦壁，內有一突起圓圈，假圈足，內四底；第二式，造形基本同第一式，惟盞口微斂，假圈足，平底。」此外，〈甌窯探略〉也說明：「杯盤（或稱盞托、托盤）由大變小，壁由斜直至內弧；杯，始為耳杯，早期腹淺，底小，東晉時雙耳上翹，南朝時盛行一種深腹直口圈足杯，圓形托盤正中設小杯狀托圈，恰與杯足相配，使之『無所傾倒』。」

杯器從飲食器脫穎而出，逐漸成為重要品茗用器，由六朝青瓷茶杯盞

新石器時代仰韶文化
杯器（上）
青釉帶來如玉的溫潤
（左）

的身上，更嗅出了當時品茗人文風格，這也是驗證唐朝陸羽所言：「茶為飲，最宜精行儉德之人。」都在幽境求自然稟性，品茶土賞幽，耽茗飲用器之佳，乃重寧靜青瓷了。

六朝青瓷盞托的釉色，陸羽在當時推崇越窯茶盞，在盞色中的質樸自然，係有一脈相承氣息，而此自然茶道精神，正和王室使用茶道的金銀器成為強烈對比。

器澤陶簡‧出自東隅

杯是飲器。一直進入南朝與唐以後，杯之飲器有的成為飲酒用杯，有的是飲茶之器。兩者曾經通用之杯難捨難分。唐嗜唐茶風蓬勃，茶酒用器有了分野，專用的茶杯出現。文人嗜茶成了「茶癡」，他們以詩自喻嗜茶，茶器的具體功能性出現了：他們用極簡用字，創造一種新的人生價值，與生活精緻度，可達開闊人生的目標。一只茶盞所代表的生活方式，標誌著品茗對苦味的青睞。由苦轉甘的生機，成了茶的精神愉悅。

杯，自古被放在飲器之林，而茶杯以「碗」名出現係唐代，累積前人之精，以傳世考證的陶瓷碗為主流。事實上，早於陸羽《茶經》問世以前，魏晉南北朝的杜育寫的《荈賦》對茶和茶器有其創見。

材質符號／青瓷釉色帶來茶湯視覺愉悅感，而實用的漆器多元材質，像陶與玻璃共同投入杯林材質行列。

《荈賦》曰：「器澤陶簡，出自東隅。」這是記錄茶碗的文獻，在此前茶碗淵源自食器，陶杯在先民文化出土實物外，秦漢盛行用漆器作為食器，其中的耳杯被當成酒器式食杯，漢馬王堆出土的耳杯中發現書有「君幸食」、「君幸酒」字樣。

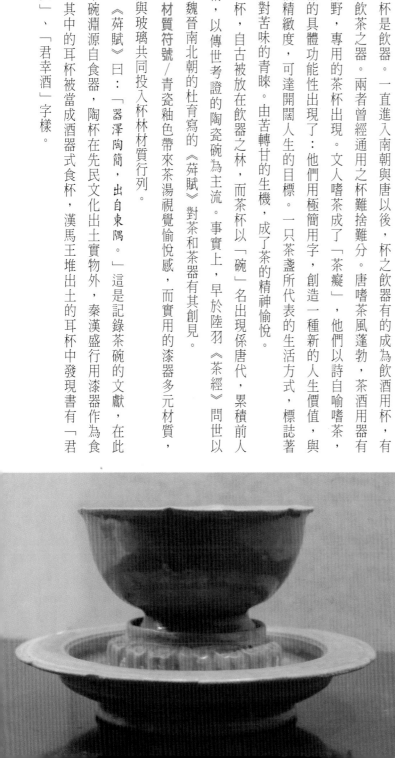

茶酒交鋒・耳杯相歡

馬王堆耳杯是漆杯，晉時耳杯是青瓷，形制相仿，杯是酒器亦可當茶器，實用互用。今人古器新用亦富饒趣：一對高29公釐，口徑79公釐的青瓷羽觴杯再生，注入五十年老普洱，湯紅金亮，青瓷生輝，老杯新用，茶酒交鋒，耳杯相歡。

文獻記錄茶的生態，呼應有茶要有器相伴的親密關係。三國時代的張揖（字稚讓，魏明帝太和中為博士）在《雜字》中說「荈，茗之別名也。」西晉孫楚（?-293，西晉詩人，字子荊，太原中都（今山西平遙西北）人）的《出歌》中也說：「姜桂茶荈出巴蜀。」東晉郭璞（276-324，字景純，河東聞喜縣（今屬山西省）人）在注《爾雅》中的「苦茶」時說：「今呼早採者為茶，晚取者為茗，一名荈，蜀人名之苦茶。」

茶杯出色入列，成為品茗要角，用器材質多元化時代來來臨。木質、金屬、玻璃均證明古代器皿的材質多樣化。一九八五年，陝西法門寺地宮出土玻璃茶碗；一九五五年出土的北燕天王馮跋弟馮素弗夫妻墓葬的玻璃杯碗；一九七五年河北出土東魏的銀碗等不同材質的碗器，其間又以陶器為重。這也是《荈賦》忠實記錄當時品茗用器的陶碗，所指的是浙江青瓷窯系中浙江上虞的早期越窯，或位處溫州一帶的甌窯。

南京市博物館《六朝風采》專輯（註2），提到出土的飲食器物，其中有的是漆器材質，有的是陶製的材質、青瓷材質，不同的材質元素，共同模塑的飲食器中，值得注意的是當中出現的耳杯與碗。這些器皿足證茶器盞托起源於飲食器。

註2：出土生活器皿（茶器）統計表（見上表），《六朝風采—南京市博物館》，北京：文物出版社，2004

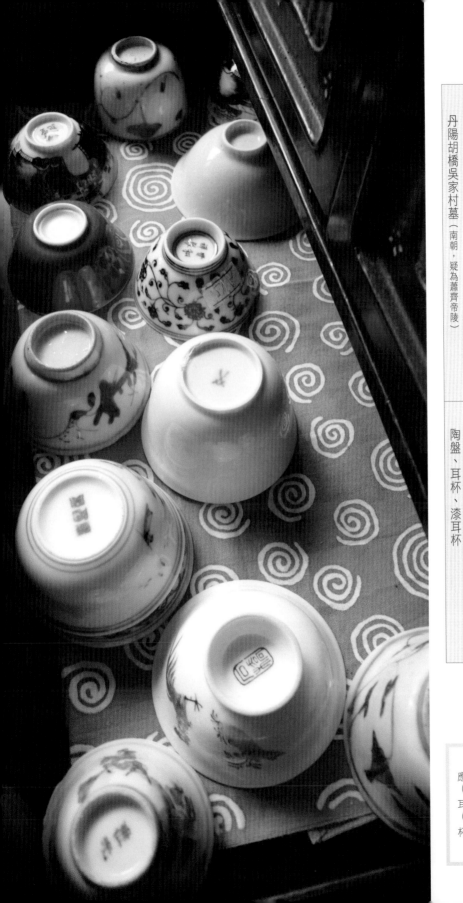

南京長崗村 5 號墓（吳末西晉初期）
南京大學北園墓（東晉前期，疑為東晉帝陵）
南京象山 7 號墓（東晉前期，應為王氏家族墓之一）
高崧墓（南京仙鶴觀 2 號墓，東晉泰和元年（366 年））
南京隱龍山 3 號墓（南朝前期）
丹陽胡橋吳家村墓（南朝，疑為蕭齊帝陵）

銅盤、耳杯、⋯碗
陶盤、耳杯、勺、缽、青瓷盤、碗
陶盤、杯盤、耳杯、青瓷盤、碗
陶盤、耳杯
陶盤、耳杯、缽、青瓷缽
陶盤、耳杯、漆耳杯

應緣我是別茶人
（右頁右）
耳杯與茶相歡
（右頁左）
杯，材質多樣化（左）

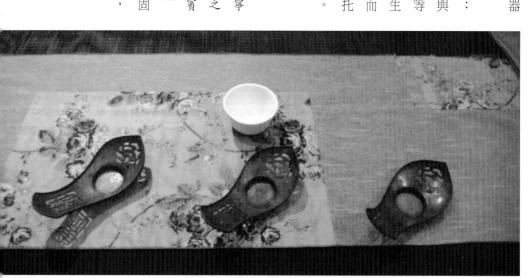

青瓷翠色迷人
（右）
盞托與茶杯共生（下）
杯襯出品茗文雅（左頁）

崔寧之女和盞托戀情

唐李匡乂《資暇集》卷下〈茶托子〉說：「建中（780-783），蜀相崔寧之女，以茶盅無襯，病其熨指，取楪子承之。既啜而盅傾，乃以蠟環楪子之央，其盅遂定。即命匠以漆環代蠟，進於蜀相。蜀相奇之，為制名而話於賓戚，人人為便，用於代。是後，傳者更環其底，愈新其制，以至百狀焉。」

茶托的傳說起源訴說宰相崔寧之女為防燙手，取「楪子」放上茶鍾固定，既實用又美觀。盞和托兩器合一，盞托不僅款式造形豐富，出土實物，不論材質形制均實用，且兼具賞玩之妙。

造形符號／杯子材質多元，造形多變，盞托兩器合一，杯器造形自成天下。

杜育說：「器澤陶簡，出自東甌。」和陸羽說：「碗，越州上者是也。」都指青瓷益茶的光環。而與茶碗共生的盞托，亦源自日常餐飲器具。陸羽的評等首倡越窯是品茶上器，杜育推崇越窯，品茗為器生輝，確係強烈反映了當時貴族和文人的審美況味。而使茶器的碗與托合而為一，出土考古成果來看，盞托漢已有使用。流傳較廣的是崔寧之女發明盞托之說。

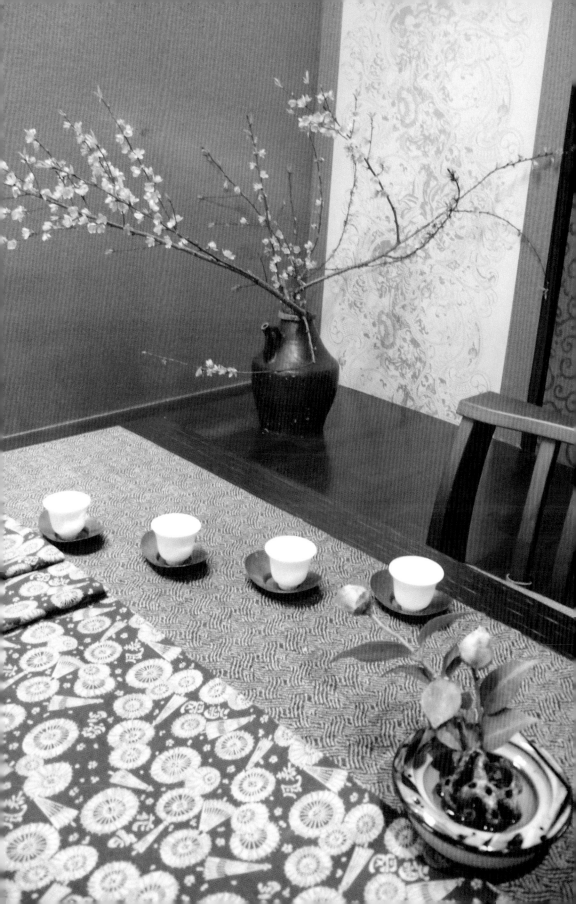

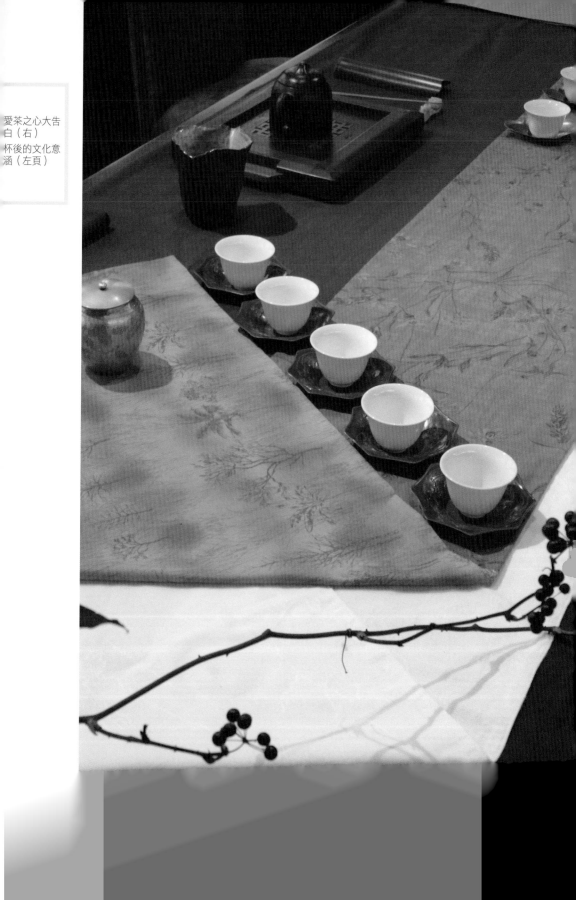

一九八五年，法門寺出土了玻璃質地的茶碗與茶托。玻璃材質盞托是中西文化交流下的產物。金屬材質形成茶盞托用料，是出土實物的告白。

一九五八年，陝西銅川耀縣柳林背陰村出土了銀製的茶碗與茶托。而關於金屬盞托的記載則出現在南宋。周去非（1135-1189，字直夫，浙江省溫州人）《嶺外代答》：「雷州（轄境相當今廣東雷州半島大部地區，治海康）鐵工甚巧，製茶碾、湯瓶、湯匱之屬皆若鑄就。」

崔寧之女是否真為盞托量身訂做，而使茶碗找到美麗的歸宿？在漢以前的文獻足證盞托已出現。關劍平在《茶與中國文化》中指出：「漢代已經使用盞托也有文獻依據《周禮注疏》卷二十〈春官·司尊彝〉說：『春祠夏禴，裸用雞彝鳥彝，皆有舟。……秋嘗冬烝，裸用斝彝黃彝，皆有舟。』鄭司農云：『舟，尊下台』。唐代賈公彥進一步解釋：「鄭司農云：『舟，尊下台，若今時承盤』者，漢時酒尊下盤象周時尊下有舟，故舉以為況也。」

最早的盞托從哪兒來？

這時期，盞托的作用首先是防止飲食物溢落，弄髒室內。因為當時的生活習慣是席地而坐，為防止杯碗燙手亦是實用要素。河北遷安于家村一號漢墓發現了兩種不同形狀的食案：一九六〇年，在廣州河沙頂出土了銅案、耳杯，在湖南長沙西漢墓裡發現了石杯盤，一九七五年在河北贊皇縣出土的東魏金銀酒具也有托盤。器形在使用工具與時代遞變下前進，而釉色與器表上的裝飾符號，由出土物和傳頌詩歌中，尋訪杯器芳香。

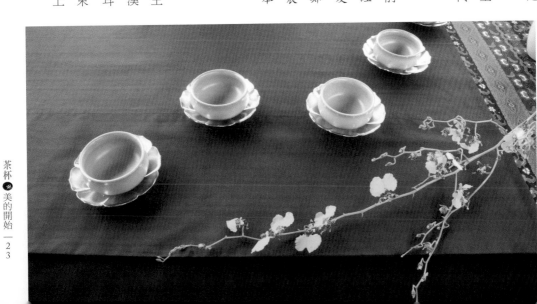

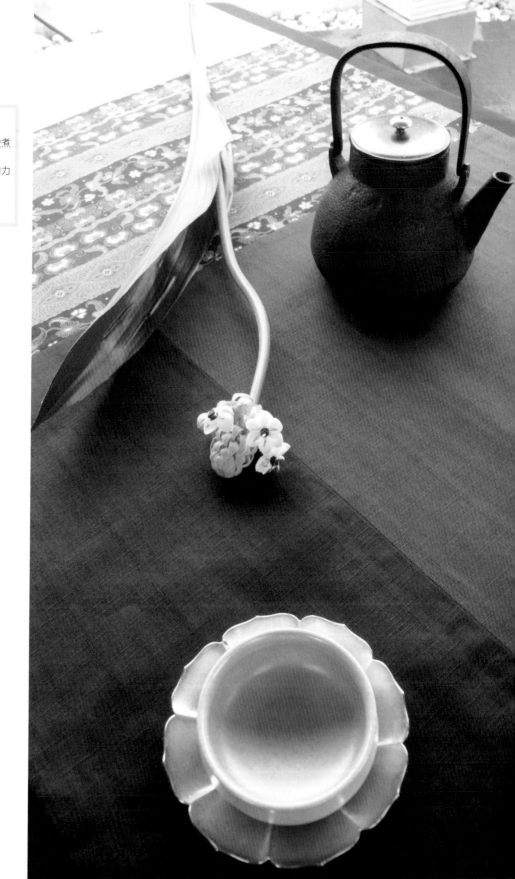

樂活平生愛煮
茗（右）
引動品味的力
量（左頁）

裝飾符號／一件南朝青瓷茶碗上，出現寫意蓮花圖案，不僅是裝飾杯器之意，更是品茗時一種生活態度。青釉蓮瓣紋褐斑碗（高43公釐，口徑84公釐），是青瓷蓮瓣紋簡約生動，在器表吐露花的芬芳；同時期的青釉盞托（高43公釐，口徑83公釐），釉表咬土，斑駁見盞沿弦紋蒼勁有神。

裝飾符號的表達是以物喻境，經過茶器表白對茶一生一世的情誼。唐宋詩人的茶境是詩，更是一字一句的品味。

唐，白居易（772-846，唐代詩人，字樂天，號香山居士，其先祖太原〔今屬山西〕人，後遷居 唐下邽〔今陝西渭南縣附近〕人）：「不寄他人但寄我，應緣我是別茶人。」

唐，盧仝（795-835，詩人，號玉川子，濟源〔今屬河南〕人）：「平生茶爐為故人，一日不見心生塵。」

唐，杜牧（803-852，字牧之，京兆萬年〔今陝西西安〕人，宰相杜佑之孫，大和進士，授弘文館校書郎）：「誰知病太守，由得作茶仙。」

唐，貫休（832-912，晚唐著名詩僧，兼工書畫）：「茶癖金鐺快。」

唐，陸龜蒙（生卒年不詳，唐代文學家，字魯望，蘇州吳縣〔今屬江蘇〕人，曾為湖州、蘇州從事幕僚）：「先生嗜荈。」

文人嗜茶，一日不見茶心生塵，以自我期許品茶士，而表達嗜茶成痴的形成。是選擇茶的清醒，保持人格的獨立性，在日常生活的輕啜之間，追求愉悅的人生，在詩歌中折射。

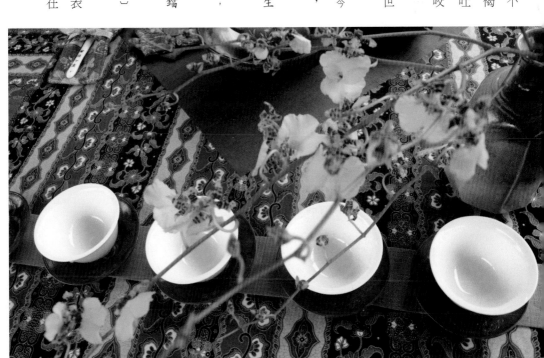

愛茶之心大告白

陸羽《茶經》是為茶文化經典；宋代以後，自王公貴族到文人雅士表白愛茶之心。點茶法之精在點水擊拂，從兩道程序進入鬥茶分勝負。當鬥茶強調要茶湯面白起浮花，茶盞水無痕的要求時，也令鬥茶士在一場場泛泛湯表後省思。

宋，徐鉉（916-991，五代宋初文學家、書法家。字鼎臣。廣陵〔今江蘇揚州〕人）：「愛茶甚真成癖。」

宋，歐陽修（1007-1072，北宋文學家、史學家。字永叔，號醉翁、六一居士。吉州吉水〔今屬江西吉水縣〕人）：「吾年向老世味薄，所好未衰惟飲茶。」

宋，蘇軾（1037-1101，北宋文學家、書畫家。字子瞻，號東坡居士，眉州眉山〔今屬四川〕人）：「我癖良可贖。」、「年來病懶百不堪，未廢飲食求芳甘。」

宋，文同（1018-1079，字與可，號笑笑先生，四川梓州永泰〔今四川鹽亭縣東北面〕人）：「衰病萬緣皆絕慮，甘香一味未忘情。」

宋，蔡襄（1012-1067，字君謨，興化仙遊〔今福建〕人，宋仁宗時進士，官至端明殿大學士）：「便覺新來癖，渾如陸季疵。」

宋，楊萬里（1127-1206，南宋詩人。字廷秀，號誠齋。吉州吉水〔今江西吉水縣〕人）：「老夫平生愛煮茗。」

宋，陸游（1125-1210，南宋詩人、詞人。字務觀，號放翁，越州山陰〔今浙江紹興〕人）：「他年猶得作茶神。」

宋，郭祥正（1035-1113，北宋詩人，字公甫，號謝公山人，安徽合肥當涂人）：「憐我酷嗜茶。」

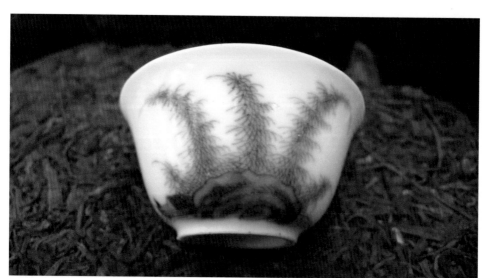

宋，徐照（南宋詩人，字道暉，又字靈暉，永嘉人）：「嗜茶因識譜。」

宋人的識茶與愛煮茗成痴，直言想當茶神，提出淪茗之樂，當因茶擊拂時所生白色湯花，黑色茶盞變成為襯色，玩而賞之是無限魅力。

杯子的讚頌，由裝飾符號、材質符號的相對性，今人發現杯器的稱法出現相異性，碗、甌的相似性與盞托的相似性是進入杯器美的開始。

賞其色，玩其形。二次元的賞器，可登唐時對茶碗自然清華、宋時樸拙精實的時代特色，而停駐在杯的概約形制。不對稱的資訊中，得先正其名才得玩其形。

茶杯的符號詮釋

茶受文人推崇熱愛，專用茶杯出現用「茶盞」為名。唐宋以後一直沿用至元代，盞、托原為二器合而為一。從歷代傳世品或是出土器的再現，使得茶杯一從昔日器物，足具能力帶到現在的力量，引動賞析品味的力量。

茶杯的名稱背後，是美的開始。詩人的想像空間是對茶與杯的詠歎，而杯之美得靠文物符號來細細品味。

歷代茶杯稱謂

稱謂	使用時代
茶琖	唐—宋
茶盌	唐—宋
茶甌	唐—宋
茶盞	宋

竹明志節

名稱	時期
茗珧	宋
茗盞	宋—元
茶甌	宋
茶鍾	明
茗杯	明—清
茶杯	清至今
茗杯	清至今

茶杯的符號詮釋，得先明白構成符號中的符徵、符旨。杯子的「符徵」是其外在形式，亦即杯的外形：碗形、柱形……，「符旨」是杯子本身構成的物質，像胎土、釉藥等。

以假亂真的「亂碼」

符徵與符旨存在不穩定與任意的關係，常使符號指涉意義功能易於解構。例如，明代景德鎮窯的雞缸杯，傳世品罕見，仿品在（符旨所構成的）胎土和青花釉下、五彩釉上的繪工幾可亂真，而符徵所最易表現出來的杯形亦復如是，那麼只由此來判斷而信以為真，這就是閱聽人解碼有誤，這正是以假亂真的「亂碼」。

解構杯器的符號出現亂碼係偽製，再舉曾為皇帝燒黑釉茶盞的內情。杯的外觀易仿，建陽窯黑釉「供御」款茶盞被視為宋代官窯器高價售出，只是茶盞圈足底部落有「供御」款。事實有底款的圈足是窯址找到的殘片，將圈足移花接木，成了有款識的黑釉「供御」款茶盞。

雞缸杯（左）
茶水共暢（左頁）

金彩銀彩的吉祥圖案

仿製品誤導解碼，指涉的是買賣雙方的意念，而杯器自身呈現指涉背後的文化社會意涵，是賞杯美的開始。

以符號學分析杯器耐人尋味，符號能指涉人們共同記憶的關聯性。如茶杯上，以竹節器形暗喻中國社會「無竹令人俗」的雅致；在思想的關連上，宋遇林亭窯址黑釉上金彩，或是銀彩的吉祥圖案，例如「福山壽海」正是中國人約定俗成、極為討喜的用語。「吉祥」、「福壽」符號載體，藉杯器上符號化的關連，構成中國人討吉利的共同心理結構。

茶杯符號學中，「相似」元素易使解讀有落差。落「成化年製」的同款識青花杯：是真的成化年製？還是清三代仿成化年製？抑是現代仿的成化年製品？建立一套評量準則，才得解讀「成化年製」的密碼，正是在相似與相對中，找出對的答案。

正如杯中金黃茶湯都叫高山茶，是阿里山高山茶？霧社高山茶？還是杉林溪高山茶？明辨茶區山頭氣，可品真味，茶杯的符號解決需要精研細品，才能解讀斷代的密碼。杯器符號的密碼，正是開啟美的大門。

第2章

口沿

肌膚的輕撫

賞杯之美，必取得杯與茶的連結性。並由此建構賞杯、品茗的二元相容。只是光賞杯自我玩味、只是玩物，要以杯入茶才能感受萬千瀟灑，才能由輕巧杯的小把小樂中，在平凡淺近間自得其樂。錘鍊創造出精緻細美香氣，會暢達杯中茶湯滋味，才知「茶之為物至精」的精髓，就由杯口沿的輕撫展開。

唇齒凝聚滋味之際

品茶之細，由杯開始。同樣泡好阿里山高山茶，注入不同茶杯，產生不同湯色滋味。同樣泡好阿里山高山白瓷杯與清代德化白瓷杯，茶湯顏色、滋味、香氣等盡露差異：明明同樣是瓷杯，現代瓷杯茶香隱隱，味新流竄，清代德化白瓷杯香揚四溢，味濃韻深。細品同款茶，味久回甘境遇大不同？杯子扮證人，鑑杯持玩，就在第一口唇齒與杯子口沿凝聚滋味之際，品茗人感動有幾分？

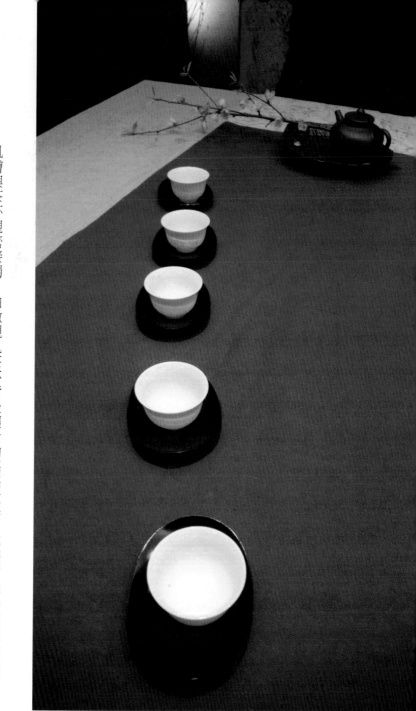

肌膚與茶杯親密接觸，由微觀見茶杯背後釀含的磊磊大器，那麼首先得拋開既成的擁器自重心態。先以「目鑑」為起點：用看的感覺中找出一只杯的造形、色彩、紋飾、質感，感受其發散出來的韻味，引動知覺的聯想，藉助鑑定杯子的客觀時代性，將歷朝博雅文化熟練巧妙融入杯中，去領賞茶器文化，就此進入茗賞之境。

茗賞在肌膚輕撫杯器口沿中吟味，這時是醉心於杯？於茶？持甌默吟之際，茗賞鑑器妙悟，必有妙法才能得實境。方法是：用眼看杯，用手撫摸。

看：用眼看杯／即視杯器的造形、色彩、紋飾等。可以由杯細部的口沿、圈足等微觀來研判：若明代青花杯露胎不施釉，和清代青花杯通體滿釉截然不同的常識俱足，「觀」賞茶杯乃入大觀之境，就可以嚐茶看杯而不落入惡境。

以青花瓷杯為例，杯的口沿加有銅扣，口徑6.2公分，圈足直徑2.7公分，杯高4.2公分，杯底有「寶珠利記」落款。類似的器物見香港茶具文物館藏青花山水套杯連托碟，杯高3.5公分，直徑17.6公分。杯身前景繪城門人物，旁有一樓閣，遠處有兩人策馬過橋。杯口沿鑲嵌銅邊，杯底有「裕發金記」青花款。

兩組青花杯眼見雷同符號：（1）口沿鑲銅扣（2）杯身繪青花（3）落商號款。深探陶瓷外銷史，上述特徵係清代外銷東南亞的貿易瓷。用眼看杯能把握幾分？

觸：用手撫摸／用雙手捧觸宋代黑釉茶盞具有「重心」感。

聽——用手指輕敲杯器發出的聲響，具有年代的器物多半呈現「木聲」，聲音較「悶」，現代製品多聲音清脆。聽聲辨瓷是鑑定法之一，再加上識別茶盞上的釉光，就更實在了。

一件到代（年份足夠的）建陽窯黑釉茶盞，手觸拿有重心感，外表看起來釉光呈七彩折射光。以杯身特質見真章，傳世品外的出土茶盞，凡出土留下的沁斑或出水留下的藤壺與貝殼痕跡。

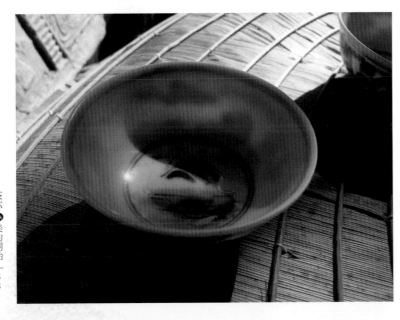

目鑑撫觸，撥雲見日
（右頁）
青花杯明鑑透光（左）

用手撫摸黑釉茶盞的重心感，與出土或出水的殘留物，只是判斷的起步。凡賞杯至此就下斷言，常有誤判，這是目鑑易觸碰的模糊地帶，且是誤判的關鍵。賞器誤入歧途，常用「新鮮感」、「突然性」、「專注性」、「選擇性」引起模糊認知，而誤入曖昧地帶，進而錯置杯器時代，甚至將老胎二次燒的高仿品當真品。為防範未然，應擁有知性的賞器品茗源頭，建立確實的認知脈絡。以下就心理因素中引起誤判的視角分析如後：

新鮮感／王羲之（303-361，字逸少，號瀾齋，原籍瑯琊臨沂〔今屬山東〕，後遷居山陰〔今浙江紹興〕，東晉書法家，有書聖之稱）曾言：「群籟雖參差，適我無非新」。此詩隱喻看到以往沒見過的事物時，心生新鮮感。短暫的新奇刺激常會引人入迷陣，而誤判杯器的真實性。

「若琛珍藏」的解碼

以「若琛珍藏」青花茶杯為例。自清朝一路製作至今日，杯底呈現不同青花紋飾，底款全部叫做「若琛珍藏」。一時之間只見新圖案，又落同樣的底款，就以為發現珍藏；事實上，清三代的「若琛珍藏」茶杯的青料、紋飾筆觸與繪工都有其特殊風格，都不藉由這些元素來判斷所屬年代。至於何杯是「若琛」這個人所製作的？就如同紫砂壺中的「孟臣」壺，惟靠出土參考年為依據，否則只能說一位叫做「若琛」（「若深」）的人做出來的青花杯。

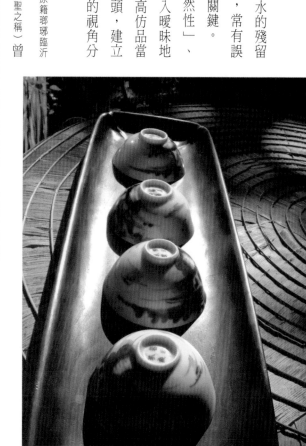

那麼第一次見「若琛珍藏」青花杯時的新鮮，必懂有法有鑑，而非受「若琛珍藏」而落入「款依器傳」的迷障！青花釉色的差異性是斷代上重要依據，必須仔細推敲比對，否則難登真實之堂！

突然性／判斷茶杯的歸屬窯口或是斷代問題。「開門見山」是由目視時將眼前一只杯的特徵，經由目鑑入神韻與認知系統交叉比對、解釋等，就可在瞬間作出判斷。以宋代耀州窯劃花茶盞，與同時代的龍泉窯茶盞來說，學不精就容易在判斷時如見綠茶湯色「茶好碧如苔」，落入對青瓷窯口文學的形象，將湯色鮮綠苔形容只是生機的情感，對青瓷窯口的細觀則是實戰經驗的累積。以耀州窯與龍泉窯為例，色釉難辨，但在宋代龍

「若琛珍藏」款青花杯
（右頁）
耀州窯劃花茶盞（上）
幽成一片的詩色（下）

泉窯器胎骨有黑胎、白胎，而耀州窯是灰胎，胎骨是初步辨識的重要依據。

以突然性看茶色釉色開門見山的比對，必築基於品真茶和釉色，而非幽成一片的詩色。

專注性／茶杯的窯口或年份，以目視凝神觀照可得真意乎？正如莊子（西元前369-前286，名周，字子休〔一說子沐〕，戰國時代宋國蒙〔今安徽省蒙城縣〕人）〈達生〉篇說：「雖天地之大，萬物之多，而唯蜩翼之知。」這是由專注中找到答案。今鑑器何嘗非此莫入？以吉州窯為例，吉州窯利用地方剪紙的圖案結合茶盞，成為該窯口產品的特色。專注看其胎骨的白灰色之外，專注在釉表的平整度若是太過精美，常是用舊盞二次燒的新盞。這是市場現象，若不慎思明辨，以為只要專注便可，若缺乏對吉州窯胎釉色的了解，「專注」只是混淆的起點！

視覺高度的選擇性

選擇性／目鑑時受限於視網膜與大腦的落差，在視覺高度的選擇性上，常出現注意不同主體的差異，產生側重性而有選擇性判斷，造成目鑑時準確性的高低影響。以明代德化杯為例，其「糯米胎」為鑑識標準，再加上「嬰兒

紅的胎骨特色」。以此斷代卻忽略了同樣年代燒製品，釉藥配方相同，受窯內燒成位置不同，造成窯變的胎骨釉色差異。用「嬰兒紅」、「豬油白」、「象牙白」等釉色來斷代，便忽視了事實，而成為選擇性的判斷。

同樣地，獨愛烏龍茶而從未接觸普洱茶，就說普洱茶一定是發霉茶？同樣地，獨愛普洱茶就嫌棄烏龍茶湯味淡，不夠濃郁？相對的選擇不得真味。品鑑需靜，若香是淡，能在疏香淡味中悠然有得。

針對新鮮感、突然性、專注性、選擇性的心理問題外，避開主觀臆測，建立目鑑者對某一件杯器在歷史學、考古學、藝術學資料庫的比對性，由美感發揮鑑賞杯器燒造年代與地點的境界。

品辨鑑賞杯的燒造年代，是對杯背後隱逸文化的透視。年代的命題，本就在客觀表現中，給予置入時間年代的座標中。

陶工凝結的表現力

燒造年代／燒造年代學性

對古陶瓷研究者而言是重要命題。李輝柄（1933生於湖北，故宮博物院研究員）在〈傳統方法鑑定瓷器年代的科學性〉中認為：「明、清時期已形成以江西景德鎮為全國的瓷器燒造中心，

除少數地方窯外，絕大多數為景德鎮的產品。所以明、清瓷器不存在產地的劃分，而只是一個時代的鑑定。關於瓷器鑑定的年代依據，宋以前的瓷器與明、清以後的瓷器是不一樣的。宋代以前瓷器的年代依據，主要是依據墓葬，特別是具有確鑿紀年墓葬出土的瓷器，鑑定家把它作為斷代的標準器。」在古物鑑定上斷代必求真，才是美杯的形制，懂得觀杯的「像」，就是洞悉「像」是的基石，是歷經陶工凝結的表現力，釉與胎可仿，「像」的內蘊卻仿不來！

目鑑存盲點，看杯器的人不同，面對同樣一件茶杯的斷代就會出現不同解讀。加上目鑑者本身的專業涵養如何，論器的立場如何，都會牽動對杯器的詮釋。

舉例來說，解讀者為了某些特定因素，刻意引經據典，指著仿品說「真」話。其說法的內容與史實無異，說的是專業行話；但是手上的杯器卻完全背離真實。如此真假混淆，對於想以杯器作為美感養成的開始是無效的。認清茶杯是歷史產物，每件杯器的時代烙印就是燒成的年代，考古出土物的統計歸納，即是最佳參照的憑證。

以紀年墓室出土的宋代青白瓷茶盞系統為例：

「青白」盞最早出現於北宋治平元年（1064）成書的《茶錄》：「茶色白宜黑盞……其青白盞鬥試家自不用。」這時青白盞雖不為鬥茶行家所用，卻普及生產，成為宋代品茗流行用器。中國大陸已有十二個省區一百一十多座的宋元紀年墓出土有青白瓷盞的紀錄。

景德鎮青白瓷
茶盞

宋代景德鎮青白瓷的盞托，是具有明顯發展規律的典型器物，將這些器物類型進行排比，發現其共存關係有助於今人賞茶盞的深度之旅。

青白瓷盞由簡入繁

將景德鎮宋元時期青白瓷（960-1067）分段說明如左：（註3）

第一段／屬於前段，此時的器類較為簡單，器形繼承晚唐、五代風格，器足淺矮寬大，多仿金銀器，作瓜棱或葵口式。

第二段／北宋中期。器身由矮淺向高深發展，碗壁由上至下漸厚，瓷器胎質細白而薄，釉層色澤如玉，晶瑩潤澈。裝飾上出現了刻劃花、印花、鏤空及捏塑。

第三段／北宋中晚期青白瓷繁榮發展，器物造形挺拔秀麗。碗足很高、深腹，足底極厚，足成外「八」字。此時青白瓷胎質密，細薄可透光，薄如蛋殼。釉色純正溫潤，晶瑩淡雅，質如青白玉。

第四段／徽宗、欽宗時期，碗類的圈足普遍降低，碗身變矮，弧度也相應延展，有敞口弧壁小底碗，侈口弧壁碗等，「斗笠碗」出現，在人們飲用末茶

景德鎮宋元時期青白瓷茶盞形制演變圖

期別	年代		台盞	盤盞	托盞
第一期 960AD～1067AD	建隆元年～治平四年	前段	1		
		後段	2		7
第二期 1068AD～1127AD	熙寧元年～靖康二年	前段	3　5	7	9
		後段	4　6	8	8　10　12
第三期 1128～1207AD	建炎元年～開禧三年				11
第四期 1208～1278AD	嘉定元年～				
第五期 1276～1368AD	～至元十五年				

（1）江蘇鎮江諫壁北宋墓、（2）江西南城陳氏六娘墓、（3）安徽宿松吳正臣墓、（4）江西銅鼓榮洵墓、（5）浙江蘭溪范惇墓、（6）湖北英山宋墓、（7）江蘇鎮江章岷墓、（8）湖北麻城閻良佐墓、（9）江蘇鎮江章岷墓、（10）河北易縣淨覺寺塔地宮、（11）江西景德鎮汪澈墓、（12）湖北麻城閻良佐墓

註3：景德鎮宋元時期青白瓷茶盞表，《中國古陶瓷研究》第5輯，北京：紫禁城出版社，1999

現，敞口，斜直壁，小圈足，在人們飲用末茶的風俗中應運而生。茶托有高足及矮足之分，與之配套使用的便是斗笠碗。

第五段／南宋早中期。茶托很少見，碗以斗笠碗和敞口弧壁碗為主。在裝燒工藝上，支圈覆燒法出現，採用覆燒法的碗、盤類高度降低，芒口、底部由於不再持重而變薄，碗、盤內心多採用印花裝飾。

第六段／宋後期到元代早期。此時斗笠碗仍佔多數。裝燒工藝則是支圈覆燒法與渣餅支燒法並存。

以宋代景德鎮青白瓷中茶盞的分期共生來看。盞及茗情，青白瓷是儉德潛藏的內蘊，這也正是發揚宋代以茶養素的精行。今人見景德鎮窯青白瓷中湖田綠的單色所表現的清白素雅，足見何等茶德精義感染動容。年代問題以宋代青白瓷說明，而同時代黑釉茶盞的身世解密，有如解構茶的香味，依層依次顯身影，並定位其燒造地點，才能輕擇杯器的豐潤。

建陽茶盞的黑洞

燒造地點／窯址的確認，有時會在歷史偶然的錯誤中現身，藉由出土實物比對，找到相對客觀性，就像品茶認茶種、尋茶山的原點，必經田野調查、品茗紀錄的硬底子功夫，才能聞香辨茶，品味知茶。茶杯的燒造地點即窯址所在地。由於出土的翻新，改寫以往既有的認知，作為由茶杯學美的歷程，亦為必修課！黑釉茶盞的出名由東瀛傳回中國，而其謎樣身世滿佈神秘與巧合。

「天目碗」已成黑釉茶碗的代名詞，諸多陶家製作黑釉茶盞冠上「天目碗」之名，

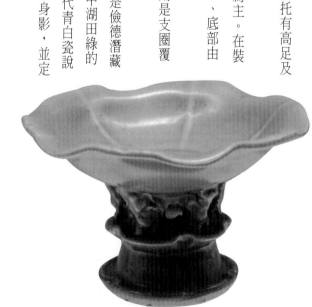

得茶盞，返日時並不清楚黑釉茶盞產自何處，便以取得的地名來稱之。

「天目碗」實際指的是「黑色的釉」、「飲茶的碗」兩種元素並存的概念。若將「黑色的釉」全稱為「天目」，就容易產生混淆。就如同「天目碗」單指涉福建建陽窯盞一般，容易失去事實的精確度。

學者赤沼多佳（日本三井紀念美術館常任委員）研究指出：「十六世紀的文獻才出現建盞與天目碗的結合，如今日本看『天目曜變』、『建盞天目』，如是看建盞只是『天目』的一種。將黑釉茶碗統稱『天目碗』是源自日本，受制於出土考古的資料不足，加上日本僧人或經由海路貿易運送到日，黑釉茶盞無法得知其確切的窯址應屬合理。」

日本現存黑釉茶盞，不知出處何地，在經歷田野發掘，天目碗的原鄉有了眉目。

青瓷杯翠色悠悠（右頁）
找尋茶盞的原鄉（上）
殘片吐露歷史真相（下）

探尋天目茶碗出生地

據宋代蔣祈（南宋人，生卒年月不詳，其著作是世界上最早記述瓷器生產專文）《陶記》記載：「浙之東、西，器尚黃黑，出於湖田之窯者也。」這裡所指的愛好使用「黃黑」之器的「浙之東、西」，即宋代的「東、西兩浙」，按《宋史・地理志》，包括今浙江省全部和江蘇省鎮江、金壇、宜興以東，以及上海市這一廣大區域。日僧來華長駐學習的天目山、徑山及他們返國之途，都在這個範圍的中心地區。

因此，僧人帶回黑釉茶盞就地名取「天目茶盞」，但來自田野的新發現，就連景德鎮也出「天目」茶盞，更驚喜的是浙江天目山也真正產製「天目茶碗」。

一九九五年，江西景德鎮湖田古窯發現「天目」窯具。此窯具為圓餅狀，兩面稍凹，瓷質，係支圈組合式覆燒窯具之上蓋。其上徑12.2公分，下徑15.7公分，高3公分，在蓋面之正中刻「天目」兩個大字，此二字右側靠邊沿處刻有「1月」兩個小字。上述字跡均清晰無誤。按伴出覆燒窯具支圈殘器厚度測算，它當為裝燒直徑約14公分的碗盞而使用的。

為何景德鎮窯口出現「天目」茶碗窯具？景德鎮陶瓷學院的歐陽世彬寫〈「天目」新考〉中提到：「刻有『天目』銘的覆燒窯具，出現在湖田窯宋元間的窯業遺物堆積中不是偶然的，它是當時在此普遍採用覆燒工藝燒製黃黑釉器物的必然產物。從支圈組合式覆燒窯具所裝燒的器物一般為碗類的情況看，此覆燒窯具上刻的『天目』一詞，所標示的是口徑不一的『黃黑釉碗』。」

形、胎、釉和燒結的因子（右）
隨杯走入美的歷程（左頁）

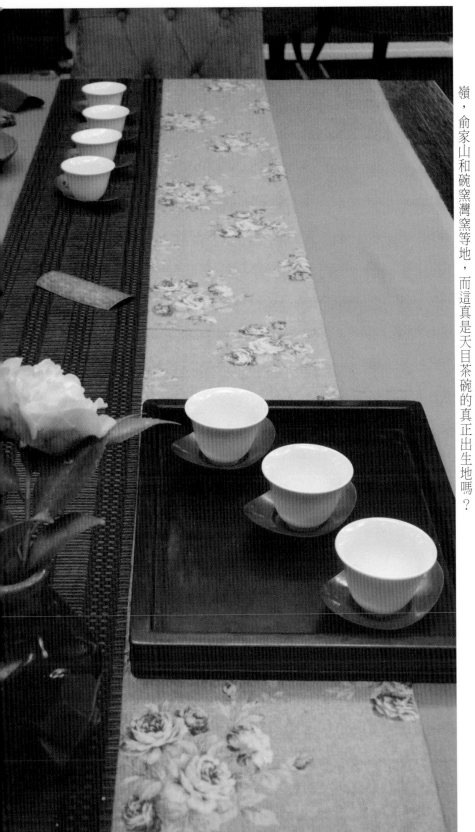

示的是口徑不一的『黃黑釉碗』。」

「天目茶碗」的指涉，以黑釉茶碗均可稱之，而在浙江天目山窯址，分於一九八二年杭州市文物考古研究所人員在臨安縣凌口鄉發現天目窯址，其分佈遍及附近的磨石嶺，俞家山和碗窯灣窯等地，而這真是天目茶碗的真正出生地嗎？

形、胎、釉和燒結的因子

天目山之所以產「天目茶碗」，當地理環境是醞釀功臣。〈飲天目山茶寄元居士晟〉詩：「喜見幽人會，初開野客茶。日成東井葉，露採北山芽。文次香偏勝，寒泉味轉佳。投鐺涌作沫，著枕聚生花。稍與禪徑近，聊將睡網賒。知君在天目，此意日無涯。」

詩中描述此間品茗尚茶的風行，加上當地有豐富燒天目碗的陶土和柴火，以及建立龍窯的條件，足以生產黑釉茶盞來滿足社會之需，加上外貿的要求。由於天目山地區古窯的出土實物，它出產黑釉茶盞，才是按產地之名而稱「天目黑釉茶盞」，而今日概約性以黑釉茶盞而稱「天目茶盞」或「天目茶盌」均不合宜。這也如同當時吉州窯生產黑釉茶盞一樣，只單靠盞釉色就冠上「天目茶盞」的稱謂，並不合實情。

景德鎮的宋青白瓷茶盞和建陽窯黑釉茶盞，經過考古論證分析，讓人了解由盞口沿可輕撫它們背後寬大的歷史底蘊。除卻出土資料，賞杯器的知性入徑，乃是由杯子的造形、紋飾、燒造方法、胎土、釉藥、款識等作為斷定年代與窯口的依據。他們之間按時代不同各顯特色，亦相互約制。

形、胎、釉和燒結的因子，杯在窯火、在陶工細細品味，在持有者身上相互通達、互為引動，在每一次肌膚的輕撫中，走入美的歷程。

杯形／杯的造形具有不同的時代特徵。什麼時代有什麼樣的造形；一類器物什麼時候開始出現的，什麼時間消失的，以及它在其間經歷了什麼樣的變化過程，往往是我們鑑定時代一種可靠的方法。專業評鑑者歸結其經驗，事實上在賞杯時亦復如此。

玉璧足（右）
茶與杯共生互融
（左頁）

胎土／杯器的產地、窯口，係以當地製瓷原料為胎土母體，同樣是黑釉茶盞，同為宋時期的北方耀州窯用的是香灰胎，臨汝窯用的土胎，建陽窯則是含鐵量高的黑色胎，吉州窯的胎土則較為鬆透等。不同窯口的同樣燒製黑釉茶盞有了最好的說明與展示。

釉藥／區分不同時代和窯口的釉藥是鑑定的基本內涵。釉色呈現看似白釉，定窯易現淚滴，德化窯則沒有，景德鎮瓷中帶有湖田綠的釉色，是重要的判斷依據。窯口的特色更加進入時代區隔，看似複雜卻也是撥雲見日的學習過程。

燒結／指的是窯口使用的燒造方法，會導致杯器留下既定的工藝技術痕跡。例如，隧道窯燒成的成品和瓦斯窯的成品還原程度不一，造成燒結成形的差異，就連同一窯口內放置相同的胎土，釉藥燒造出來的變動，會跟著溫度變化而出現不同效果。有的窯變茶盞在燒結入窯時，就連古代窯工都無法掌握，這是杯器燒結時的變數。元代青花釉裡紅的燒結溫度差異，成為釉裡紅的效果是否會出現的關鍵。若是成功，則讓釉下紅色現身；失敗的釉裡紅將呈現青黑、紫紅等色調。

茶與杯共生互融

今日理性客觀分析中，窯系瓷器的釉藥成分，有助今人在使用杯器時，從相對客觀的比對與比較中，找到釉藥和茶湯的微觀變化，並可發掘瓷杯中釉藥使用的差異。例如在茶湯色與香味的表現，進而調理出不同茶種的適合杯器，以增添茶器共生互融的贏面。

四大變因，成為斷定真偽的依據，更藉由杯器在歷史價值、藝術價值的兩大場域中，去找尋盞、甌、碗、杯等不同稱謂，在各朝歷代品茗風華中的光和熱。

茶杯，美的開始，就在微觀中一小處口沿接觸的輕撫登場。

杯形

竄升的香氣

品茗論杯，概以時代品茗方式為軸，佐以傳世或出土實物，探茶杯形狀各式，可謂形式多樣，名曰多變。那一款杯形品茗時竄升香氣？舌底朝朝茶味，眼前處處詩題時，正是靜思詩情有緣。杯器何形，才能若白居易的「或飲茶一盞」？「或吟詩一章」？

歷代茶杯稱謂不同

茶杯，歷代有各種叫法，每一種稱呼意味著茶杯是用來滿足歷代不同品茗之用。品茗是啜飲一小口或是解渴式的大口喝茶，都關乎到茶杯種種。而品茗者在意杯形敞開？抑或是杯形束腹？何者聚香？

茶杯的各種名稱，其實和它的材質、形制、製程、裝飾等變因息息相關，也因為生產窯口的不同而產生種種變化與樣貌，而何者注茶品茗時較香醇，都得由變數中抽絲剝繭：是茶催化詩興下的茶味？抑或是茶器滲透，茶湯揭起的興奮引動深遠悠香？

茶杯擁有琖、盞、甌……不同的稱謂，牽引著不同時代的用法，與自我表情的釋放。茶杯是一種美的意識表態，從杯的形制、外觀來看，茶杯的表情伴隨各式單色釉的呈現，分布各地窯口燒製而成，形式雖多卻脫不了基本的佈局。（註4）

茶碗中見宇宙，一件唐代越窯青瓷茶碗，披著「益茶色」的釉光，閃耀了千年不墜的青色，再也無人可及它自身「奪得千峰翠色來」的美譽，儘管令人品茗不再以青瓷為上，青瓷的「寶光」卻在歲月流轉裡，留下璀璨不墜的光彩。

唐代煮茶法盛行時使用的茶杯，當時形制又以玉璧足碗為主。由唐詩亦見「甌」與「盞」的通用。唐陸龜蒙《奉和襲美茶具十詠‧茶甌》：「昔人謝塸埞，徒為妍詞飾。豈如圭璧姿，又有煙嵐色。光參筠席上，韻雅金罍側。直使于闐君，從來未嘗試。」

茶盞部位名稱

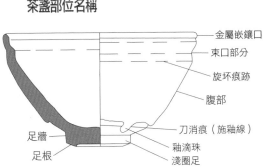

- 金屬嵌鑲口
- 束口部分
- 旋坯痕跡
- 腹部
- 刀消痕（施釉線）
- 釉滴珠
- 淺圈足
- 足牆
- 足根

註4：茶盞部位名稱，葉文程、林忠干，《建窯瓷鑒定與鑒賞》，江西：江西美術出版社，2000

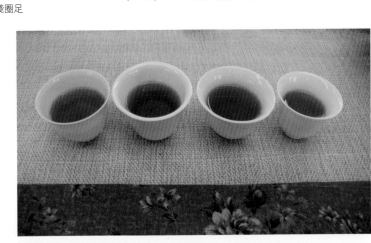

歷代茶杯稱謂不同（右頁）
引動深遠幽香（右）

口唇不卷・底卷而淺

陸龜蒙筆下如圭璧姿佑有煙嵐色，指的是當時已經被陸羽定出的第一茶碗——越窯碗：「碗，越州上，鼎州次，婺州次；丘州上，壽州、洪州次。或者以邢州處越州上，殊為不然。若邢瓷類銀，越瓷類玉，邢不如越，一也；若邢瓷類雪，則越瓷類冰，邢不如越二也；邢瓷白而茶色丹，越瓷青而茶色綠，邢不如越三也。」

陸羽列出茶碗排行榜，所持的理由是不同釉色使茶湯呈現色度差異，而下了評述；但並未說明茶碗的形制，卻引《荈賦》紀錄說明越窯碗「口唇不卷，底卷而淺……」。

陸羽引用晉杜育（字方叔，襄城鄧陵人）《荈賦》：「所謂器澤陶簡，出自東隅。」同時陸羽視東隅為東甌，即越窯系青瓷茶盞，因此陸羽並在〈茶經・四之器〉中說：「甌越也。甌，越州上，口唇不卷，底卷而淺，受半升已下。越州瓷、岳瓷皆青，青則益茶，茶作白紅之色。邢州瓷白，茶色紅。壽州瓷黃，茶色紫。洪州瓷褐，茶色黑，悉不宜茶。」上述說明每茶甌容量不超過「半升」。這也正埋下茶碗的容量參考值。

唐代生產茶碗著名的窯口，除了越州（今浙江紹興）所產茶碗最好，鼎州（今陝西涇陽）、婺州（今浙江金華）、岳州（今湖南岳陽）、壽州（今安徽壽縣）、洪州（今江西南昌）也有生產茶碗，因窯口胎土釉色不同，卻在杯形外觀上呈現多元的面貌。

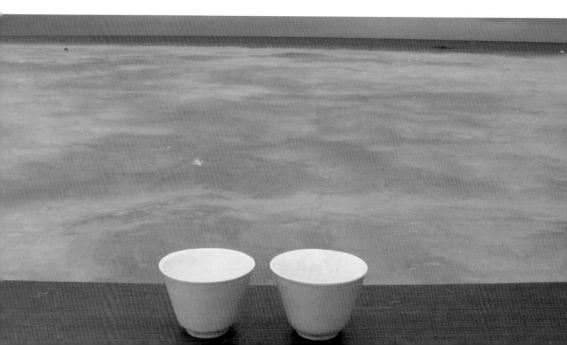

白瓷旋坯工藝精細

越窯在南方，邢窯在北方，分率周遭窯系引動青瓷與白瓷二分天下的格局。相對應產製玉璧足茶碗，也共推玉璧足形制而成為唐代最流行的碗形。以下就「南青北白」雙贏局面加以說明。

有關白瓷茶碗／位於河北的邢窯，早在唐代就以「類銀」、「類雪」的白瓷聞名於世，並影響後來在曲陽定窯燒製的茶碗。定窯模仿邢窯造形：玉璧足碗，器身小巧，器壁斜直，口沿常常做成寬窄不等的唇口。有的是在坯體拉製成形後，趁著胎體未乾將器口向外翻折，卷成唇口，有的則是在旋坯時直接在口沿處將唇口旋出，實心唇口。定窯仿邢窯的造形，而本尊邢窯的表現為何？

邢窯生產的玉璧足碗胎體厚薄適中，造形穩重大方，旋坯工藝極其精細。茶杯形式在唐代有美麗註腳，又因陸羽的評鑑絕唱，使後人得曉玉璧足淺腹，侈口形制最宜品用煮茶。而這種以雙手捧賞品茗的形制，更深深影響宋代點茶法用的茶盞。玉璧足碗以外，大唐盛風帶來的文化交流，造就茶盞的多樣化。唐朝出土杯器中，竟有類似今日流行於歐美地區的敞口紅茶杯。

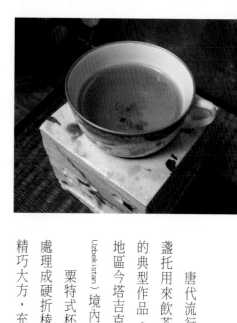

唐代流行飲用末茶，品飲有一套固定的程序和用具，茶盞與盞托用來飲茶。唐代輸入中國的金銀器中，帶把銀杯是粟特文化的典型作品。粟特金銀器稱為「粟特式」，粟特區域主要在中亞地區今塔吉克斯坦（The Republic of Tajikistan）和烏茲別克斯坦（The Republic of Uzbekistan）境內。

粟特式杯體多為八棱形或圓形，撇口，束腰，下腹與底相交處處理成硬折棱，上腹安有帶指墊的環形把手，杯體線條曲直相間，精巧大方，充滿異國風情。

把手杯的異國風情

浙江臨安縣水邱氏墓出土的白釉帶盞托把杯，杯身撇口，深腹，圈足，屬於典型唐代深腹碗的造形。上腹部的環形把手顯然是模仿粟特銀把杯，但把手雕塑成龍形，指墊則作成如意形，巧妙地將東西文化融合。

穿越東西文化混種交流，唐時白瓷柄杯，跳離盞托兩件一組的形制，單柄持杯同享品茗之樂，而竄升的茶香在單手或持茶碗，斂口、敞口不同杯形時，空間交錯時間演出茶湯美的脫俗，躍升成為盛唐輝煌焦點。

其他窯口仿製黑盞

宋代盛行點茶法時，盞、琖、甌直指形制口徑10至12公分的茶器，採同一形制製盞的窯口燒製風盛，概因點茶是當時的全民運動，其間福建建陽窯黑釉茶盞受到朝廷列為

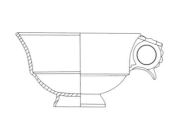

3 圖 杯形·竄升的香氣

把手杯的異國風情（上）
白釉帶盞托把杯（左1）
粟特銀把杯描線圖（左2）
十二公分的約定（左頁）

「供御」之用，這也使其與其他窯口仿製黑釉茶盞。

宋代茶盞分三樣式。劉良佑著〈建陽窯黑瓷茶碗的鑑定〉文中指出：第一種即打茶用的盞子，底圓小而壁斜，俗稱「斗笠碗」。第二種是「點茶碗」，碗口有唇，壁微凸出而內底有一平整的圓形面，圈足低平，圈足與碗相連接之外壁上處，有一圈切線。第三種是「點茶小碗」，直口圓壁、圓底，外足低平，是一般直接就口的點茶用碗。到了南宋晚期和元代，一種以斗笠碗和點茶碗合一的碗形出現了，它的唇口和底面像點茶碗，但碗壁平直斜出，則和斗笠碗相似，是一種結合打茶和點茶兩種用途的茶具，稱為「盞形碗」。事實上，上述所稱的碗就是盞，「斗笠碗」與「點茶碗」功能用途都是為了服務點茶，宋代「打茶」即是點茶中的擊拂，都是「點茶」活動的一部分。因此，茶盞的形制或因陶工或窯址不同有所差異，但功能是一樣的，都是用來點茶之用。

十二公分的約定

茶盞的形制分類是個概約性的分法，就如同有人主張直徑12公分的宋代茶盞最為標準，其實每一

個茶盞都是純手工製作，要使他的直徑統一且成為一種標準，實在牽強，也違背手工製作的合理性。（註5）

束口碗／以中形器居多，《大觀茶論》說：盞「底必差深而微寬。底深則茶宜立而易於取乳。寬則運筅旋徹不碍擊拂。然須度茶之多少，用盞之大小。盞高茶少則掩蔽茶色，茶多盞小則受湯不盡。」

《茶錄》記載：茶與湯要適量。一個茶盞茶末用量是一錢七，湯水是四分盞。《清異錄》說：「一甌之茗，多不二錢，若盞量合宜，下湯不過六分。」

斂口碗／以小形器居多，適合從大中形束口碗中倒出茶湯以酌飲，口沿內斂，適宜口唇細嚼慢品。敞口碗與侈口碗，腹壁斜直或外翻，時稱之「擎」，又叫湯盞。明代曹昭（元末明初人，字明仲，松江人）《新增格古要論》說：「古人吃茶俱用擎，取其易於不留渣。」敞口碗、撇口碗便於傾倒湯渣。

建陽窯黑釉茶盞形制多樣，具功能性，其間各地名窯就雷同形制，就窯取材燒成各式茶盞，以滿足品茗供器。

品茗風氣盛，茶器使用自然多了起來。當時茶盌以青釉白釉為兩大主流。唐代生產白釉碗的瓷窯，據文獻有河北定窯、四川大邑窯、河南鞏縣窯、河北曲陽窯（定窯前身）和江西景德鎮勝梅亭窯。出產青釉碗的除了《茶經》提及的越州、鼎州、婺州、岳州、壽州、洪州景德鎮外，還有湖南長沙、陝西銅川、四川邛崍、廣東潮州、福建同安、浙江溫州和江西景德鎮等窯。

建陽窯典型黑釉瓷器

1　　　　5

2　　　　6

3　　　　7

4　　　　8

0　　5　　10公分

註5：建陽窯典型黑釉瓷器，葉文程、林忠干，《建窯瓷鑒定與鑒賞》，江西：江西美術出版社，2000

1. 束口碗　　2. 束口碗　　3. 束口婉
4. 斂口碗　　5. 斂口碗　　6. 撇口碗
7. 撇口碗　　8. 敞口碗

茶碗是茶席要角（左頁）

窯口的出土實物加上文獻中的紀錄，一定程度說明了茶盌的通用性與普遍性。

唐李肇（唐代文學家，生平不詳，唐憲宗元和時期任左司郎中）《國史補》說：「凡貨賄之物，侈於用者不可勝記。絲布為衣，麻布為囊，氊帽為蓋，革皮為帶，內丘白瓷甌、端溪紫石硯，天下無貴賤通用之。」

定窯在北宋到金代的全盛時期，碗類中最常見的是一種侈口、小底的斗笠式碗。這種碗在宋代十分流行，江西景德鎮生產的青白瓷、陝西銅川生產的青釉瓷、河南臨汝生產的青釉瓷中都有大量的斗笠式碗。定窯斗笠碗的胎體輕薄，造形秀巧，尺寸較標準化，有些斗笠碗的口沿做成「六出葵口」，傳世品中口部包鑲金銀棱扣，乃是定窯燒製有「芒口」，為了實用美觀「扣」上金銀反成特色，這種金扣銀扣亦在黑釉茶盞中使用。

僅管器形風靡大宋名窯，但在進行鬥茶時以黑釉茶盞最為好用。

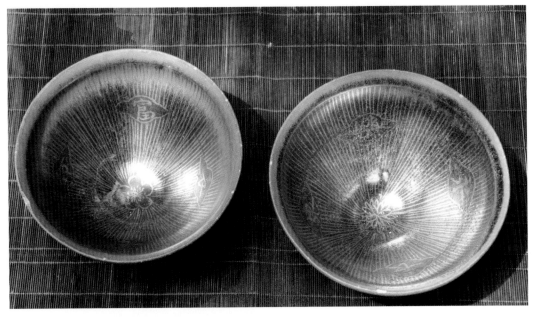

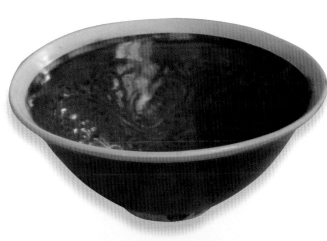

胎土以拉坯為主，且盞壁上會留下兩道折口，分別是接近圈足處與口沿處各有一個折口，作用在於黑釉茶盞必須以掛釉的方式製作，這兩道折口就是用來擋住黑釉的流動。宋代陶工的巧思，正是今日我們看到黑釉茶盞的外壁，在接近圈足之處會有流釉（俗稱淚滴）現象的由來。

茶碗帶來視覺的愉悅（右頁）

黑釉銀飾奪光采（上）

茶盞包鑲棱扣（中）

褐釉白邊扣（下）

巧妙的記號

黑釉茶盞這兩道折口在進行點茶的程序中做了巧妙的記號，成為點茶者在點茶過程中的重要參考。接近圈足的第一道折口，暗示點茶者在置入茶粉時的量高度，做第一道調膏的動作。所謂調膏就是將茶粉與水調合成膏狀，此時茶粉與水的用量恰如其分，茶盞的折口作為把關標準，調和出的茶膏不能超過第一道折口。

至於注水以後再以竹筅擊拂，宋徽宗的《大觀茶論》中提及注水程序。那麼，第二道折口就是注水的最高臨界點。若水量和擊拂恰到好處，那麼茶盞上的湯花就會「乳霧洶湧」，這第二道折口就是品茶士最好的注水參考刻度。因為點茶注湯，只注到盞容量的十分之六，考古工作者實測證明，離盞口最近的折口正好是盞容量四比六時的臨界線。

點茶時置茶量與水量必須有一定比例，茶量過多會使茶湯過濃不爽口，過量的水會稀釋茶的濃度，難以擊出湯花，因此，折口方便點茶者的操作，在茶盞中注入六分的水，留下四分的空間，是在茶湯的表現中的最佳搭配。

黑釉茶盞的形制模拙簡約，同時期的名窯茶器表現多見蓮瓣紋茶器，正是品茶士自喻為君子的最佳心情寫照。

盞壁上兩道折口

蓮瓣紋浮雕效果

到了北宋，茶盞上的蓮瓣紋成為各窯口愛用的圖案，這也常見於唐宋的金銀器紋飾。在越窯與定窯茶碗中更見接近的風格，三件實物可做說明：河北靜志寺塔基出土的兩件白釉刻花蓮瓣紋碗，碗外壁刻有寬大肥厚的蓮瓣紋，蓮瓣紋保持浮雕效果，這種風格、技法與蘇州虎丘雲岩寺塔出土的越窯刻花蓮瓣紋盞托完全一樣。模仿金銀器的造形與紋飾是唐宋各大窯場共同的特點，但各個窯場之間相互學習、模仿也是非常普遍的現象。

北宋白釉「官」字款刻花蓮瓣紋碗／（見左上二圖）

高 8.3 公分，口徑 19.5 公分。侈口，深腹，腹壁弧線向內斜收，圈足。碗外壁雕刻雙層仰蓮，蓮瓣肥厚圓潤，具有淺浮雕效果，側視猶如一朵盛開的蓮花。

銀杯紋飾精美（下中）
定窯刻花精美（下）

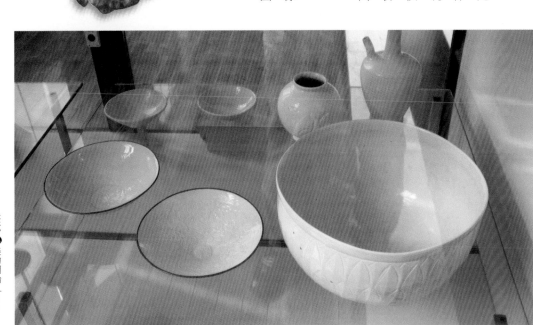

明德化杯與萬曆彩

杯形因品茗方式改變而變異，宋元品團茶，到了明以後廢團茶改飲散茶時，茶器中的杯子有的稱「鍾」有的叫「杯」，陶器、瓷器、玉器、金銀器皆可成杯。

另在杯形上分成盌形、鈴形、端反。同時在燒結完成後，因使用的釉彩而生白瓷（以明德化瓷為代表）、彩繪瓷（明萬曆彩為代表）等。茶鍾與茶杯皆指品茗器，惟口徑大小之分有了區別，鍾口徑10至12公分仍閃透著茶盞的後韻。杯則口徑不及鍾的一半，甚至只有三分之一。

北宋白釉「孟」字款刻花蓮瓣紋碗／

高7.4公分，口徑22公分。直口微斂，斜腹，圈足，碗外壁雕刻三層仰蓮、蓮瓣肥厚圓潤，頗具立體感。胎體潔白，釉質瑩潤。

一九六九年河北定縣靜志寺塔基出土，定州博物館藏。

五代至北宋早期越窯刻花蓮瓣紋盞托／

通高13.1公分，口徑13.9公分。

一九五七年江蘇蘇州市虎丘雲岩寺塔出土，蘇州市博物館藏。

懷想青瓷之美
（左頁）

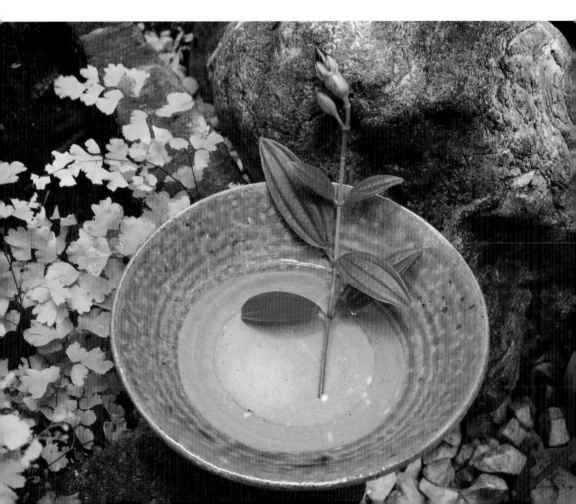

明以後茶鍾或茶杯有專門燒製的官窯，而引動茶杯審美概念的變動：有的喜愛單色釉、有的則以青花器為上，又有人愛五彩繪的多重色彩。

官窯杯器，形制婉約，紋飾精美，賞玩功能大於實用。文人雅士品茶吟詩，卻見懷想單色青瓷，杯形邊變，賞其色玩味包含著文人的人生觀。金農（1687-1764，字壽門，號冬心，又號稽留山民，浙江杭州人）《君山茶片奉答四首》：「八餅何須琢月輪，不如細啜越瓷新。漫憂銷耗通宵醒，元是秋堂少睡人。」金農獨愛越瓷，而袁枚（1716-1797，清代詩人，字子才，號簡齋，別號隨園老人）在〈試茶〉中說：「道人作色誇茶好，瓷壺袖出彈丸小。一杯啜盡一杯添，笑剎飲人如飲鳥。」袁枚試茶以小瓷杯啜品，而阮元（1764-1849，字伯元）卻在〈試雁蕩山茶〉中說：「嫩晴時候焙茶天，細展青旗浸沸泉。十里午風添暖渴，一甌春色鬥清圓。最宜蔬笋香廚後，況是松篁翠石前。寄語當年湯玉茗，我來也願種茶田。」

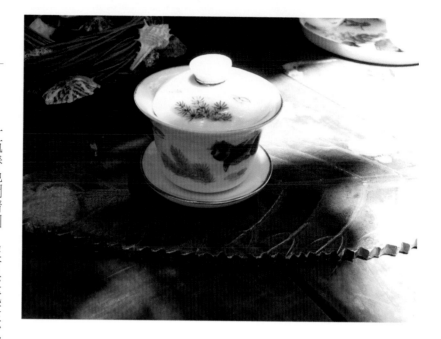

一甌春色鬥清圓，沒有交代茶杯的材質，卻說品茗最宜松竹交翠勝景中，在優美山中種茶品茶，杯器似已融入自然了！

到了清以後，茶杯上的圖案繪製也注入故事、詩文及動、植物圖案，以致花紋的表現技法、筆觸更連結了瓷器與繪畫的親密關係。而在杯形的容量則轉趨口小，量少的小口小啜杯器，以碗、盞稱謂，口徑12公分左右，茶杯之器口徑則不及三分之一，杯形

註6：日本茶碗形狀分類，矢部良明，《茶の湯の美術》，東京：東京美術株式會社，2002

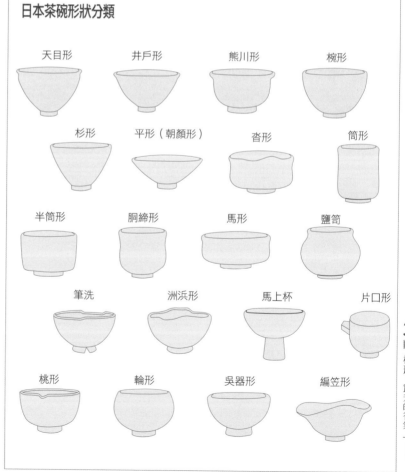

日本茶碗形狀分類

天目形	井戶形	熊川形	椀形
杉形	平形（朝顏形）	沓形	筒形
半筒形	胴締形	馬形	鹽笥
筆洗	洲浜形	馬上杯	片口形
桃形	輪形	吳器形	編笠形

的叫法在西方瓷器有品牌的稱謂，而素有品茗王國的中國卻不若古人，簡化成為大、小杯，高、低杯的空洞抽象之中，而日本茶道中的碗形狀，其實模仿自中國歷代杯器。（註6）而今在東方品茗竄升的香氣，正是撩起失去嬌媚形狀的開始。

豐富的品茗色彩
（右頁）
茶杯激香（左）

胎土

凝結的滋味

茶杯胎土，使用不同材質，製成各式厚薄、不同形制的杯子，對品茗的實際使用上，產生了關鍵性的影響。

識瓷先識胎

茶香濃重而濁，或茶香自然真香，除了與茶質本身有關，用壺與用杯皆有影響。用對壺，泡對茶，若用到不宜之杯，易使香濃濁而鼻麻木；用對杯，則香清且輕，爽人心脾。

識瓷先識胎，若《飲流齋說瓷》中提到辨識瓷杯的基礎功：「欲識胎之美惡，必先辨胎。胎有數種：有瓷胎，有漿胎，有缸胎，有石胎，有鐵胎。『瓷胎』者，碾石為粉，研之使細，以成胚胎者也，凡普通之瓷器均屬之。『漿胎』者，澄之使清，融成泥漿，以成胚胎，凡極輕而薄之器屬之。『缸胎』亦名『瓦胎』，謂胎質粗如瓦器也，凡凝重粗厚之器物焉。『石胎』非真石也，質凝重而堅，略似大理石琢成之器物焉，康熙有『石胎三彩』是已。『鐵胎』非真鐵也，磁質近墨，有如鐵色，其胎之厚薄輕重亦不一致也。」

胎有瓷胎、漿胎、缸胎、石胎、鐵胎……分別用不同胎土製成的杯器，所凝結的滋味各富饒趣。

「瓷胎」用的是高嶺土，先經碾粉再研成為坯胎，一般瓷杯屬之。「漿胎」則是「擷瓷物之精粹，澄之使清，融成泥漿」以成坯胎，專做成輕薄之杯器。

識瓷美惡，必先
辨胎（右頁）
聽聲辨胎（上）
胎土影響杯器
（下）

聽聲辨胎

「缸胎」意指胎質地粗獷像瓦器，此類杯器粗厚凝重。「石胎」質凝重且堅，若石材一樣堅硬。「鐵胎」瓷質有若鐵色，胎的厚薄輕重不一。

瓷杯的胎土，可以用最簡便的聽音方式來區別：漿胎質輕而鬆，缸胎質輕而堅，瓷胎音清而脆，所以常常接觸實物之人，可以叩其聲而知瓷杯是屬於哪種胎質，再辨識由哪種胎土製成。

文獻提供鑑識美瓷方法，加上今人藏瓷的經驗法則，同時還有科學的辨證，才能知道杯器的出身。有了身分證明，才能根據窯口所用的胎土與實物杯器做對照，如是建構扎實的工夫，目鑑胎土堂奧，可養眼賞器又滋潤目鑑之功！

胎土決定了杯器一生。舉例而言，同樣燒製黑釉茶盞，外表黑釉發色接近，惟建陽窯、遇林窯或吉州窯三處所產黑釉茶盞胎土互異，建陽窯的殘片化學分析，利用廢窯址取出的殘片作胎土分析，為日本列為珍寶的油滴天目碗找到原鄉，同時也解開茶碗胎土結構的組成。

以福建省建窯窯址中發現與日本大阪市東洋陶瓷館的油滴天目碗相似的殘片為分析樣本，結果驚人，使分離千年的茶碗中的宇宙有了歸結，停駐在化學的理智上。

殘片的蛛絲馬跡

分析說明建盞中的油滴形成過程：兩者的胎土結構大致相同，都是以粗粒石英為主要成分。建盞胎採取的原料結構大致固定，礦物成分包括莫來石、石英、方石英及鐵的氧化物，胎土的配方是含三氧化二鋁較高更為耐火的紅土與另一種可塑性較高的軟泥合成，故有「烏泥」、「紫泥」之稱。（註7）

青瓷品滋味（右頁上）
養眼賞器，滋潤目鑑（右頁下）
茶盞一期一會（左上）
殘片是研究要角（右上）

化學成分	Na_2O	MnO	TiO_2	P_2O_5	MgO	K_2O	Fe_2O_3	CaO	Al_2O_3	SiO_2
釉中所佔百分比	0.1	0.5‧0.8	0.5‧0.9	>1	2	3	5‧8	5‧8	18‧19	60‧63
胎中所佔百分比	<0.12	1‧1.6		0.4‧0.5		2.7	7‧10	<0.2	21‧25	62‧28

註7：建盞胎與釉的化學組成分析，葉文程、林忠干，《建窯瓷鑒定與鑒賞》，江西：江西美術出版社，2000

在建窯中，無論兔毫或是油滴，用的都是同一種胎土配方，若光憑釉色的變化來定窯址，恐欠缺說服力。科學實驗說明了兔毫與油滴的形成，是釉藥流動時因火山作用所致。厚胎的黑釉，凝結的滋味不只為抹茶帶來效益，更引來歌詠的讚嘆！

宋代飲茶多用盞。關於黑色茶盞益茶的優勢，蔡襄在《北苑十詠》的〈識茶〉中寫：「兔毫紫甌新，蟹眼清泉煮。雪凍作成花，雲閒未垂縷。願爾池中波，去作人間雨。」蔡襄在《茶錄》裡對建盞讚譽有加，尤指建盞保溫對點茶有幫助：「茶盞，茶色白，宜黑盞，建安（即建寧、建甌）所造者紺、紋如色毫，其坯甚厚，熁之久熱難冷，最為要用，出他處者，或薄或色紫，皆不及也。其白盞，鬥試家自不用。」這裡指出點茶用建盞的優勢，胎土功不可沒，坯甚厚與含鐵量高，形成保溫的效益！

胎土成就盞保溫，直接勾出茶香，使用茶盞前的溫杯動作，告解了胎土凝結茶滋味的機能考量。茶盞益茶，便是眼前的胎土。黑釉茶盞引起品用者的讚嘆。

范仲淹、梅堯臣、歐陽修、陳襄、蘇軾、毛滂、黃庭堅、惠洪、惠空、陸游、楊萬里、魏了翁、葛長庚等多人品茶，詩頌傳世……。（註8）

註8：兩宋有關建窯黑釉茶盞詩詞，劉濤，《宋遼金紀年瓷器》，北京：文物出版社，2004

兩宋有關建窯黑釉茶盞詩詞

詩人	詞句	出處
范仲淹（989-1052，蘇州吳縣〔今江蘇蘇州〕人）	黃金碾畔綠塵飛，紫玉甌心雪濤起。	《全宋詩》〈和章岷從事鬥茶歌〉
梅堯臣（1002-1060，宣城〔今屬安徽〕人）	小石冷泉留早味，紫泥新品泛春華。 兔毛紫盞自相稱，清泉不必求蝦蟆。	《全宋詩》〈依韻和杜相公謝蔡君謨寄茶〉 《宋詩鈔·宛陵詩鈔》〈次韻和永叔嘗新茶雜言〉
歐陽修（1007-1072，廬陵〔今江西吉安〕人）	喜共紫甌吟且酌，羨君瀟灑有餘清。 泛之百花如粉乳，乍見紫面生光華。	《宋詩鈔》〈和梅公儀嘗茶〉 《宋詩鈔·歐陽文忠詩鈔》〈次韻再作〉
陳襄（1017-1080，福州候官〔今福建福州〕人）	綠絹封來溪上印，紫甌浮出社前花 道人曉出南屏山，來試點茶三昧手。忽驚午盞兔毛斑，打作春甕鵝兒酒。	《全宋詩》〈和東玉少卿謝春卿防御新茗〉 《全宋詩》〈送南屏謙師〉
蘇軾（1037-1101，眉山〔今屬四川〕人）		《全宋詩》〈遊惠山〉
毛滂（生卒年不詳，宋哲宗元祐中蘇軾守杭州，滂為法曹）	明窗傾紫盞，色味兩奇絕	《全宋詞》〈西江月·茶〉
黃庭堅（1045-1105，分寧〔今江西修水〕人）	玉甌絞刷鷓鴣斑 香泉濺乳，金乳鷓鴣斑 兔褐金絲寶碗，松風蟹眼新湯 松風轉蟹眼，乳花明兔毛	《全宋詩》〈送茶宋大堅〉 《全宋詞》〈滿庭芳〉 《全宋詞》〈滿庭芳〉 《宋詩鈔·山谷詩鈔》〈和答梅子明王揚休點密雲龍〉
秦觀（1049-1100，高郵〔今屬江蘇〕人）	建安瓷碗鷓鴣斑，谷帘水與月共色 輕淘起，香生玉塵，雪濺紫甌圓	《全宋詩》〈信中遠來相訪且致今歲新茗又柱任道寄佳篇復次韻呈信中兼簡任道〉 《全宋詞》〈滿庭芳·茶詞〉
惠洪（1071-1128，筠州新昌〔今江西宜豐〕人）	盞深扣之看浮乳，點茶三昧需饒汝，鷓鴣斑中吸春露 金鼎浪翻螃蟹眼，玉甌絞刷鷓鴣斑	《石門文字禪》〈無學點茶乞詩〉 《宋詩鈔·石門詩鈔》〈與客啜茶戲成〉
惠空（1096-1158，福州〔今屬福建〕人）	添得老禪精彩好，江西一吸兔甌中	《全宋詩》〈送茶頭井並化士〉
陸游（1125-1210，越州山陰〔今浙江紹興〕人）	綠地毫甌雪花乳，不妨也道入閩來 毫盞雪濤驅滯思，篆盤雲縷洗塵襟 殿殿松韻生魚眼，洶洶雲濤湧兔毫 雪落紅絲磑，香動銀毫甌 鷹爪新茶蟹眼湯，松風鳴雪兔毫霜	《劍南詩稿》〈試茶〉 《劍南詩稿校注》〈夢遊山寺焚香煮茗甚適既覺悵然以詩記之〉 《劍南詩稿校注》〈放翁集外詩·逸稿〉〈戲作〉 《劍南詩稿》〈以六一泉煮雙井茶〉
楊萬里（1127-1206，吉水〔今江西吉安〕人）	鷓鴣挽面雲縈字，兔褐甌心雪作泓 蒸水老禪弄泉手，龍興元春新玉爪。二者相遭風焙面，怪怪奇奇真善幻。	《江湖詩鈔》〈澹庵坐上觀顯上人分茶〉
魏了翁（1178-1237，邛州蒲江〔今屬四川〕人）	禿穎春窗千兔毫，形容元盡意陶陶。可人兩碗春風焙，滌我三升玉色醪。	《鶴山先生大全文集》〈魯提干餉子以詩惠分茶碗用韻為謝〉
葛長庚（生卒年不詳，閩人，曾入武夷山修道）	汲新泉，烹活火，試將來。放下兔毫甌子，滋味舌頭回。	《全宋詞》〈水調歌頭·詠茶〉

兩宋詩人品茶味重審美，是「風韻」是傳茶的美感，是一種具象品茶表達法。蔡襄《茶錄》記錄：「候湯最難，未熟則末浮，過熟則茶沉。」煮茶如見蟹眼，湯就過熟了，如果湯的溫度適中，點上茶末，就有光澤，像白雪，茶也不會垂縷下沉，小龍團茶水色青綠，看上去像池中綠波。

茶盞中的綠波
（右頁）

厚胎保溫效果佳

僧惠洪詩中說：「盞深扣之看浮乳，點茶三昧需饒汝，鷓鴣斑中吸春露。」點明盞與茶色的互動，因盞深扣之才見浮乳，也因黑釉茶盞的胎土保溫持久，才得鷓鴣斑吸春露之景。

品茶有品味，重在品「活」，這是一種參悟。品茶吟詩更知活用盞，盞因胎土耐熱保溫，盞的用法隨著時代品茗方式改變而逐漸褪色。大宋點茶法並未消退殆盡，走入歷史。

明朱權（明太祖朱元璋第十七子，晚號臞仙、涵虛子、丹丘先生）寫《茶譜》記錄了：「凡欲點茶，先須熁盞。盞冷則茶沉，茶少則雲腳散，湯多則粥面聚。以一個投盞內，先注湯少許調勻，旋添注入，環回擊拂，湯上盞可七分則止。著盞無水痕為妙」。

熁盞就是將盞溫熱，即以盞的熱來活絡茶香。元明以後品茗用杯起了變化，品茗方式由抹茶到散茶，由擊拂茶湯到以沸水淪泡直接引用品茗用器的差異性，並在審美角度上有了不同看法。文獻記載說明了歷史劇變帶來茶碗的變化。

蔡襄眼中的小龍團茶色青綠，看上去像池中綠波，這種說法是點茶過程中在未擊拂前的現象，亦指「湯花」未現時的茶湯色。蔡襄明確觀察，說明了湯色與湯花顏色不同，而想要點茶中將綠色茶湯擊出乳白要下工夫！卻也要靠原胎茶盞保溫，才促茶湯泛起湯花。

厚胎的保溫效果
（上）

瑩白如玉，可試
茶色（左頁）

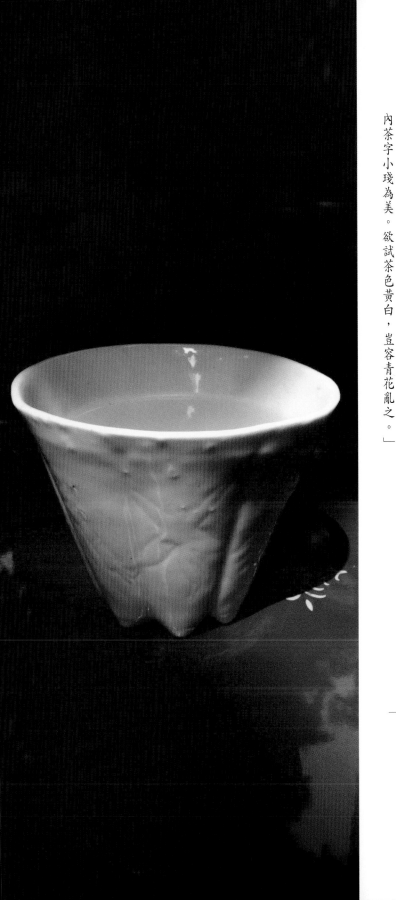

豈容青花亂之

屠隆（1541-1605，明代文學家，字長卿，又字緯真，號赤水，別號由拳山人、衲道人，蓬萊仙客，鄞縣（今屬浙江）人）《考槃餘事》：「宣廟時有茶盞，料精式雅，質厚難冷，瑩白如玉，可試茶色，最為要用。蔡君謨取建盞；其色紺黑似不宜用。」

高濂（明代戲曲作家，字深甫，號瑞南。浙江錢塘（今浙江杭州）人）《遵生八牋》：「茶盞惟宣窯壇盞為最，質厚白瑩，樣式古雅。有等宣窯印花白甌，式樣得中而瑩然如玉。次則嘉窯心內茶字小琖為美。欲試茶色黃白，豈容青花亂之。」

白色茶盞的抬頭

張源（明人，生卒年不詳，字伯淵，號樵海山人，包山（即洞庭西山，今江蘇震澤縣）人）《茶錄》：「茶甌以白磁為上，藍者次之。」

王罩（初名斐，字丹麓，號木庵，自號松溪子，浙江錢塘人，清順治時秀才）、張潮（1650 - ?，字山來，號心齋，仲子，安徽歙縣人，清朝文學家）《檀几叢書》：「品茶用甌，白磁為良。」

明對於宋代茶盞展開批判，實為飲茶方式改變所致。綠茶湯色無法在黑釉茶盞中見

許次紓（1549 - 1604，字然明，號南華，明錢塘人）《茶疏》：「茶甌古取定窯兔毛花者，亦鬥碾茶用之宜耳。其在今日，純白為佳，兼貴於小，定窯最貴，不易得矣。宣、成、嘉靖具有名窯，近日仿造間亦可用，次用真正回青，必揀圓整，勿用皆窳」。

田藝蘅（生卒年不詳，字子藝，明代錢塘人）《留留青》：「建安烏泥窯品最下。」

謝肇淛（1567 - 1624，字在杭，明代福建長樂人）《五雜俎》：「蔡君謨云，茶色白故宜於黑盞，以建安所造者為上，此說余殊不解。茶色自宜帶綠，啟有純白者，即以白茶注之，黑盞亦渾然一色耳，何由辨其濃淡。今景德鎮所造小壇盞，仿大醮壇為之者，白而堅厚最宜注茶。建安黑窯，間有藏者，時作紅碧色，但免俗爾，未嘗於用也。」

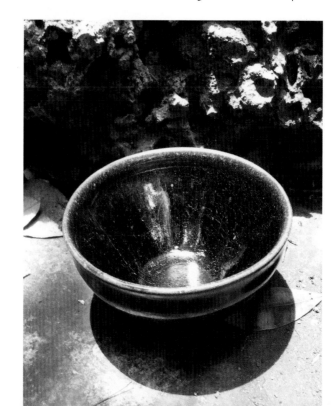

建盞其色紺黑（右）
白色茶盞的抬頭（左頁）

色甘永，而白胎能將綠茶自然之色的生命力表露，自此白胎瓷杯蔚為主流。

明代泡炒青綠茶，茶色淡雅，旋烹旋啜，精絕耐品，白胎瓷杯將茶色自然之境融於杯體相映生輝。景德鎮瓷、德化瓷互有千秋。經由胎土分析，才知凝結滋味是歷經的沉積，以德化瓷為例分析如後：

德化瓷胎土解密

宋代與元代的德化窯產品（**註9**），出土標品各六件，經分析研究，其瓷胎中二氧化硅特別高和三氧化二鋁特別低之外，所有瓷胎中的二氧化硅含量在71.76-77.8%之間變動：三氧化二鋁則在17.38-21.76%間變動，經過比對，證明德化窯採用當地產的瓷土，是所謂「一元配方」。其特點是高硅低鋁，有利於降低燒成溫度和玻璃相的形成。

同時，瓷胎中的三氧化二鐵含量在0.25-1.12%間變化，氧化鈦含量低於0.18%。鐵與鈦氧化物的含量普遍低於其他窯口的數值。這樣的特質有利燒製優質白瓷。

明代德化白瓷胎體的化學成分中，三氧化二體的含量比宋元青白瓷更低，一般在0.18-0.35%。釉彩用瓷土加釉灰配製而成，《天公開物》記載：「用松毛灰調泥

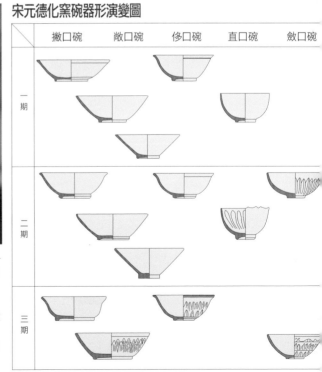

宋元德化窯碗器形演變圖

	撇口碗	敞口碗	侈口碗	直口碗	斂口碗
一期					
二期					
三期					

註9：宋元德化窯碗類器形演變圖，葉文程、林忠干、陳建中，《德化窯瓷鑑定與鑑賞》，南昌：江西美術出版社，2001

窯址	時代	化學組成								氧化物係數
		SiO_2(%) 二氧化矽	Al_2O_3(%) 氧化鋁	Fe_2O_3(%) 赤鐵礦	TiO_2(%) 二氧化鈦	CaO(%) 氧化鈣	MgO(%) 氧化鎂	K_2O(%) 氧化鉀	MnO(%) 氧化錳	RO_2 有機過氧自由基
屈斗宮	元	73.68	19.75	0.36	0.06	0.25	0.21	5.83	0.04	6.27
屈斗宮	元	72.31	20.28	1.58	0.57	0.39	0.24	5.41	0.02	5.81
祖龍宮	明	73.38	19.97	0.19	0.09	0.41	0.26	5.02	0.05	6.22
祖龍宮	明	74.22	19.16	0.18	0.08	0.40	0.37	5.07	0.05	6.55

漿」。釉的化學成分，氧化鈣含量小於10%，多數在6%左右變化；氧化鉀的含量大於6%，甚至有些胎中氧化鉀的含量超過釉中氧化鉀的含量，此類釉稱為鉀鈣釉，其特點是提高了釉的高溫黏度，十分有益於防止釉的流淌與增強其亮度。

明代德化白瓷胎釉中，氧化鉀的含量幾乎差不多，甚至胎中氧化鉀含量超過釉中的氧化鉀含量，使得胎中生成多量的玻璃相，而增加胎的透明度。加上德化窯釉層十分薄，一般在0.1至0.2公分之間，一個半透明潔白的胎加上一層薄而光亮潔白的釉，更顯出整個瓷器通體半透明的玉石感。釉層雖薄，但肉眼觀察，胎體具有肥腴的滋潤感。（註10）

註10：德化窯殘片樣品的成分分析，葉文程、林忠幹、陳建中，《德化窯瓷鑑定與鑑賞》，南昌：江西美術出版社，2001

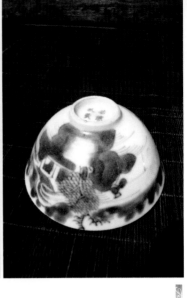

卵幕盃與流霞盞

元代馬可‧波羅（Marco Polo，1254-1324，義大利威尼斯商人、旅行家）看到的陳腐瓷泥歷時「三四十年」的方法，在明代得以繼承、粉碎、淘洗、陳腐、煉泥更加嚴格與細緻。據德化縣的資料，至近代仍在延續傳統的方法：瓷土經水碓舂細後，放入沉降池中，其上細顆粒部分稱為軟土；其下粗顆粒部分經過再舂細，再沉降，所得第二道的細顆粒部分稱為硬土。一般均將軟土與硬土按55或37兩種比例合成。

瓷杯薄胎也有做到接近蛋殼般，古人稱「卵幕」。

明萬曆時期景德鎮有名工吳（又作吳）（十九，名吳為，自號壺隱道人）。所製「卵幕盃」、「流霞盞」最為著名，號稱「壺公窯」。《陶錄》稱他的「盞色明如硃砂，盃極瑩白可愛，一枚才重半銖，四方不惜重價求之。」「銖」為舊時一兩的二十四分之一，可以想見胎的輕且薄。

薄胎杯易掛香，常被愛品功夫茶的人尊為品茗之寶
——若琛杯。其製造者為嗜茶之雅士，至今以清康熙落款的「若琛珍藏」底款的杯器被尊為至上。「若琛」杯薄如雞蛋殼，在光線下映照可見杯裡的手影。一件繪有山水圖案的若琛杯，從杯中的白釉透過光線來看，可見杯底外表的山水圖案，甚至是從杯底圈足處書寫的款識也可由杯底透光看到，可見胎薄之功。

滋潤感似玉石（右頁）
薄胎杯易掛香（左）
杯體山水圖案細膩（右）

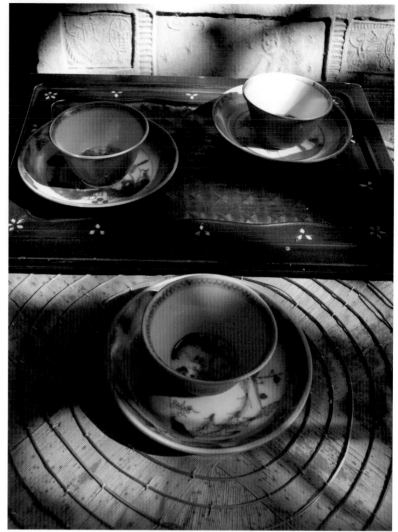

吸水率低激香

今人則慣稱「蛋殼杯」。最早這種做法的製品始於德化白瓷杯，此後從清康熙、雍正、乾隆三代，到晚清一直至今都有人製作，而如何由釉色、繪工分辨各時代的風格，已成為品茗時的熱門話題。

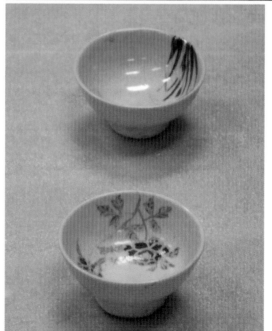

吸水率低激香
（上）

由釉色、繪工分
辨各時代風格
（下）

以現今的製瓷分析，正是應用了「長石
—石英—高嶺土」三組分系統瓷，這種瓷利
用長石在較低溫度下熔融並形成高黏度玻璃
的特性，與石英、高嶺土按一定比例配成坯
料，一般在1250-1350℃內燒成。其特點是瓷
質潔白堅硬，呈半透明狀，吸水率低。

吸水率低代表杯表不易附著，茶湯香氣
直接上揚，不經修飾，是為瓷杯的特質，適
品高香茶，例如台灣高山烏龍茶、包種茶、
安溪鐵觀音等，可藉由瓷杯低吸水率盡散茶
一身的香甘之氣。

歷經時代品茗方式的變異，杯器或以瓷
胎、缸胎、鐵胎，形塑胎土是凝結茶滋味的
後盾，概約分成胎薄、胎厚的杯器，其發茶
性的歸結，不若品文人用心體驗茶與器的
共感，依存胎土科學成分分析外，鑑胎的目
力和窯口歷史風華的交疊，展現美感的啟
動，就在杯的胎土中。

蛋殼杯小巧可人

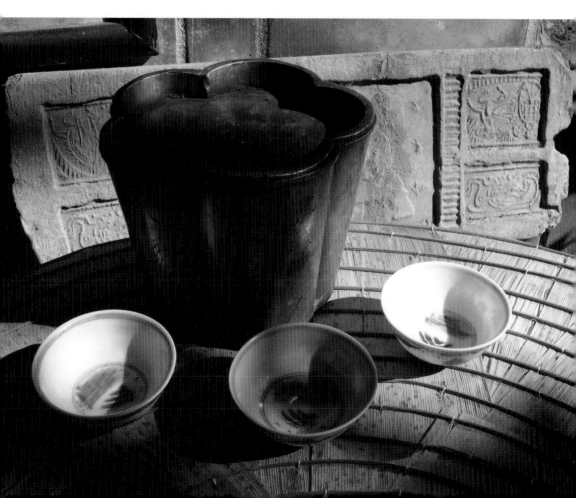

第5章

釉藥—擁抱的熱情

釉用深情的眼神，望著器表外的宇宙……。

身穿抹綠的青釉茶盞，薄霧輕紗清澄，一身盈潔是品茗賞器的轉機，在冷、凍、寂、枯的吟唱裡……。

抹白看時變飛雪。有晴朗光澤白釉盞托，皓皓如春空的白雲，引來滿室浮白空靈，白盞亭立是躍升不染的淨空！

漆黑的黑釉茶盞能覓得幾許深情的眼神？在深遠黑沉夜色中，驀然見七彩虹光，移轉在光影，投給精行品茶士！

色的聯想・勾魂懾魄

釉，以色的聯想，勾魂懾魄，既遠又近。黑釉的深遠，青釉的澄潔，白釉的淨空，紛紛入杯盞，詩人留下悸動……陸游寫「冰碗輕涵翠樓煙」，未嘗不是以茶輕品碗盞深情，用真情掌真物，才知人無真性，安能賞茶真情。茶有杯保真、守真，便成為發明本心，著誠去偽精神，才能見釉擁抱的情。

釉的真境是有機的分享，是理智分析的參道。由釉入杯的熱情，起了視覺、味覺的醍醐味。

釉，是陶瓷坯體的玻璃質薄層，釉中所含的金屬氧化物種類和比例不同，經由調製而成釉漿，分別或用浸、噴、燒等方法施於坯體燒製而成。又因燒窯有氧化或是還原的差異，使釉色燒出青、白、黑、綠、黃、紫等不同顏色。

釉是一種混合矽酸鹽，從上釉的瓷杯表面的釉面光澤來分，分成光面釉杯、半光面釉杯、無光面釉杯、表面結晶釉杯。

釉的成分不同，有不溶解性原料的生料釉，或燒成前釉內含有玻璃的熔塊釉，這兩種釉分別有含鉛或無鉛之分，其中釉中的酸性、鹼性、中性又使釉的表現兵分三路：酸、鹼、中三類。

釉藥激起茶歡愉（右頁）

色的聯想，勾魂懾魄（左）

吸水率與抗污力

那麼今人品茗和古人製杯用的釉有什麼關聯？得先了解釉胎內的化學成分，對瓷器的功能所用何在？就易懂釉藥中顯現出來的玻璃質程度高低。又其間涉及玻璃質在一只瓷杯表面，所引動杯器的吸水率與抗污力的問題。

而其中最廣為應用在茶杯上的青釉、白釉、黑釉，和六大茶種的青茶、黃茶、白茶、綠茶、紅茶、黑茶等，起了視覺與感官的交互變化，值得品茶士細嚼品味！

當然，了解釉藥的成分還得利用對照使用的實驗參照，可見不同窯口使用的釉，是造成茶色香氣滋味差異的重要變數。在釉的化學成分中，有幾個成分影響最大：

氧化鋁（Al₂O₃）／它對釉性能的影響，包括增加熔融物的黏度，阻止或防止巨形晶體的長成，同時調節熔融物的流動度，影響釉的耐火度，亦即「成熟溫度」，並增加釉的硬度。

氧化鈣（CaO）／其所供給釉的功能，在於增加硬度，亦即耐摩擦度。

氧化鎂（MgO）／氧化鎂與其他鹼土金屬一樣，促進有限度之釉的不透明度。在某些釉中加有氧化鎂，定會增加光澤，又因為它是耐火物，可能成為低溫無光釉的成分之一。

碳酸鉀（K₂CO₃）／加強耐水溶性與減低膨脹係數。碳酸鉀又名真珠灰，稍有潮解性。

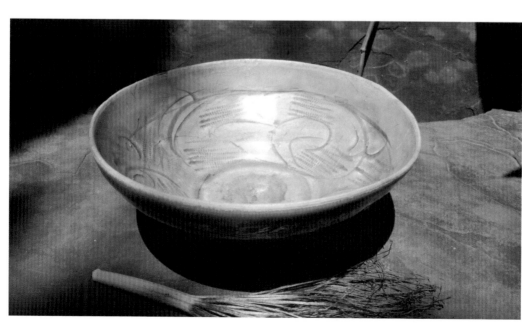

冰冷摻進幾許溫暖

化學成分冰冷中摻進幾許溫暖，演變成釉藥和宇宙的對話，若在釉料中加入相當量的鉛化合物時，可以增加折光指數，使熔物不易失去玻璃光澤。然而，在釉中加入某些鉛化合物時，則會使釉黯然無光。

這也是新燒出窯將釉表「霧化」的處理，更成為仿古技術中去「賊光」（意指新製瓷釉表光鮮亮麗）的方法。

由於品杯鑑器映合美感交織的賞杯美之旅，必經由釉藥的模糊曖昧走向清明。

在瓷殘片的胎質釉藥化驗中，就可以全面分析不同窯口化學含量的差異，對瓷杯燒成後的使用上，在吸水率與玻化程度的變異，這也導致瓷杯與茶互動的微觀變化。

由青釉澄潔化學成分來著手。探析青釉係以鐵為呈色劑，釉或胎中含鐵比重不同而呈現淡青、天青、粉青、翠青、冬青、豆青、梅子青、青黃、青綠等名稱，事實上，各名稱係隨著時代的變動與施釉厚薄而定出，一般人難從定義上連結釉色，即使將不同時代的青釉茶杯放在同一桌面，也難配對時代窯口。

青釉的冷凍枯寂

青釉在茶杯上的使用，自唐代越窯以降就極受推崇，越窯所產的玉璧足茶盞被陸羽評為各窯所出的茶盞中最宜用來品茶者。自此青釉系統的瓷杯分別在大江南北各地光耀門楣，比較突出有成就的是：：越窯、龍泉窯、南宋官窯、汝窯、鈞窯、耀州窯、哥窯。新加坡大學物理系就六十四個古代青釉瓷片的釉，作了釉藥化學分析，為了解青釉系統而構建龐大體系所出品的茶杯，除在視覺效果外，更洞悉了釉藥中氧化鐵由1-5%不等的差異，就產生了微妙的顏色變化。

化學分析高價氧化鐵形成的釉色較黃或褐，低價氧化鐵就形成較青藍顏色，如是輕微差異在中國文人讚頌杯器和品茗關聯性上，引發了各路才情縱橫文人雅士的歌頌、讚詞。

圖表揭示六十四個青瓷（見左頁圖表），分別來自浙江（越窯、龍泉窯、南宋官窯、哥窯）和陝西省（耀州窯）【註11】，並經由分析不同窯址七個不同化學成分，分別是SiO₂（二氧化矽）、Al₂O₃（氧化鋁）、Fe₂O₃（赤鐵礦）、CaO（氧化鈣）、MgO（氧化鎂）、K₂O（氧化鉀）、Na₂O（氧化鈉）的位置圖。

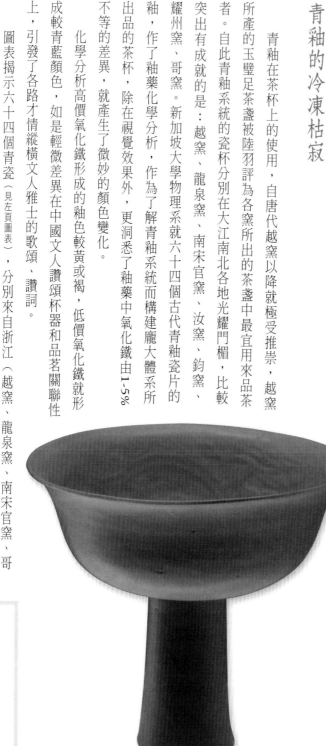

白釉鐵含量低

青瓷的冷凍枯寂深富禪意，其化學成分赤裸裸地幾近冷漠的闡述是：今人迷釉色而不自迷。圍觀深探釉色，自古就與青瓷齊名的白釉，仔細看白色不簡單。白釉的白細分許多層次。

白釉聞名於世

白釉是色瓷器的本色釉，其釉料中鐵含量小於 0.75，燒出來是白釉，古代選含鐵量較低瓷土與釉藥製成白瓷窯的窯系，立足成為中國兩大窯系主角之一。

白瓷始於北齊，北方白瓷以邢窯、巩縣白瓷、定窯白瓷為代表。隋唐時，白瓷燒製工藝更臻成熟，宋以後的河北定窯成為五大名窯之一，此後歷經宋、元、明、清而不衰；而南方白瓷以江南景德鎮和福建德化瓷最具特色，經由對海外的貿易而聞名於世。

青瓷化學成分分析表

一、南方瓷方面：

（1）越窯系聚集在左方，龍泉窯系聚集在右方，官窯與龍泉窯（黑胎）則聚集在北部。

（2）越瓷的 CaO 與 MgO 含量高，SiO$_2$、K$_2$O 含量較低，釉是用瓷石與草木灰配成。

（3）龍泉瓷、黑胎青釉比白胎青釉有較高 CaO。原來到了南宋，青釉鈣含量減少，鉀含量增加，釉灰代替了草木灰。

（4）南宋官窯，由圖示和龍泉瓷相疊，明顯是瓷釉化學組成相似。

（5）哥瓷釉和白胎瓷釉重疊，足證窯口用釉相仿。

二、北方瓷方面：

（1）北方耀州窯、汝窯、臨汝窯、鈞窯所用的瓷釉原料相似，但在釉藥上作了精實的區隔。汝窯有 CaO 較高和較低 SiO$_2$。臨汝窯與鈞窯 CaO 正如和 SiO$_2$ 含量成反比，這正説明青釉瓷釉藥已由原本石灰釉邁向石灰鹼釉新里程。

註11：青瓷化學成分分析表，《古陶瓷科學技術國際討論會論文集》，上海：上海科學技術文獻出版社，1995

PCA分析白瓷窯系圖

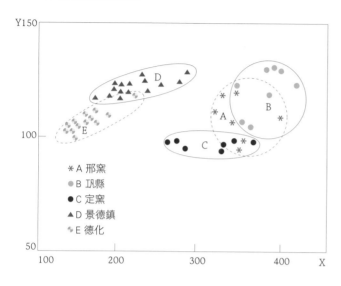

Y150

* A 邢窯
● B 鞏縣
● C 定窯
▲ D 景德鎮
🐾 E 德化

100

50

100　200　300　400　X

註12：PCA分析白瓷窯系圖，《古陶瓷科學
技術國際討論會論文集》，上海：上海科學
技術文獻出版社，1995

白瓷的殘片，以今日材料學的分析方法 PCA（Principle Component Analysis），可見不同窯口分布不同的目標區域。從「PCA 分析白瓷窯系圖」（**註12**）的五個白瓷窯系其瓷釉成分分析中發現，定窯胎與釉及景德鎮胎釉的反射率較好，由其中釉含氧化鐵高低影響釉色，含量高則色偏青。（**註13**）

化學組成	邢窯	鞏縣	定窯	景德鎮	德化
各類白瓷窯					
SiO₂(%) 二氧化矽	62.49	65.09	63.23	73.55	73.87
Al₂O₃(%) 氧化鋁	34.53	28.86	31.44	17.88	19.18
Fe₂O₃(%) 赤鐵礦	0.98	0.79	1.02	0.92	0.39
TiO₂(%) 二氧化鈦	0.67	1.22	1.09	0.06	0.17
CaO(%) 氧化鈣	0.86	0.22	0.68	0.61	0.07
MgO(%) 氧化鎂	0.90	0.48	0.83	0.23	0.11
K₂O(%) 氧化鉀	1.37	2.12	0.96	2.15	5.59
Na₂O(%) 氧化鈉	0.98	0.58	0.32	1.59	0.18
MnO(%) 氧化錳	0	0	0	0.05	0
RO₂ 五氧化二磷	0.05	0.02	0.08	0	0.03

白釉中又以德化瓷引人注目。明代白瓷瓷色光潤，乳白如凝脂，釉閃粉紅、乳白、牙黃而獲西方「中國白」美稱。其間德化窯出品的杯器，光是名稱就出現諸多創新。

面對德化杯的不同稱謂，最使人稱奇的是：若以德化杯來品茗，茶湯顏色更明亮，滋味更香滑甘甜，與一般瓷杯相較，則少了一層苦澀。足見釉藥使然，成就茶湯的妙然若蘭。

美化茶湯滋味

德化瓷的奧妙在釉藥。德化當地陶工用瓷土大洗後沉澱的砂，配以適量的石灰、穀殼灰三合一，將這三種成分的原料放入石臼中搗碎成粉，接著置入大缸或其他容器中，加適量的水進行淘洗，去除沉澱顆粒。採用大洗砂製釉法的最大優點是，有利於同一批原料胎釉的結合。大洗後的沉澱砂是一些長石、石英類的礦石。

註13：古白瓷胎釉分析表，《古陶瓷科學技術國際討論會論文集》，上海：上海科學技術文獻出版社，1995

白瓷千里傳香（右頁）
釉影響吸水量與抗污力（左）

粉嫩糯米胎

有關德化杯胎土，明代瓷泥的配方基本繼承元代的做法，採用高嶺土為主原料，配以適量低溫石。從出土的殘片看，可以斷定明代中晚期的瓷泥原料是經過精選的，幾乎不含任何雜質。德化獨有的優質瓷土加上精選的瓷泥，促使了「糯米胎」的誕生。而不同窯口的胎土隱身杯後，影武者看似白瓷杯背後的玄妙萬千。

德化瓷精選瓷泥，品茗用德化杯熱香上揚，泛香持久。同屬白瓷窯系的邢窯，其釉面吸水率較高，抗污能力相對較弱。

走過風光的白瓷窯系，千變中的不變，洞悉釉藥的吸水率，還得靠品

明代德化瓷有：乳白、豬油白、象牙白、蔥根白、孩兒紅、鵝絨白等瓷種。產生釉色差異的現象，並不是由於釉的配方不同，而是由於在窯內燒成時位置、氣氛不同而出現的一種變異，實際上屬於一種「窯變」現象。

釉的成分用科學化驗發現其鹼金屬含量高，尤其是鉀的含量有利降低燒成溫度，讓胎釉結合。德化杯的透明潤澤感由此而生，而這也是德化杯美化茶湯滋味的關鍵因素。

明代德化杯器各式各樣，有深腹杯、敞口杯、淺腹杯、小筒杯、梅枝杯、八角杯、草紋杯、花紋杯、鳥紋杯、纏枝杯、刻字杯、八棱杯、八仙杯、八棱雙耳杯、犀角杯、龍鳳杯、梅花杯、雲龍杯、透雕隔熱杯、八寶杯、銅爵杯、小把杯、玉蘭杯、公道杯、套杯、暗花角杯、堆花杯、葉形杯、人物杯、馬蹄杯、桃形杯等。外形互異，胎土配方卻是緊實不變。

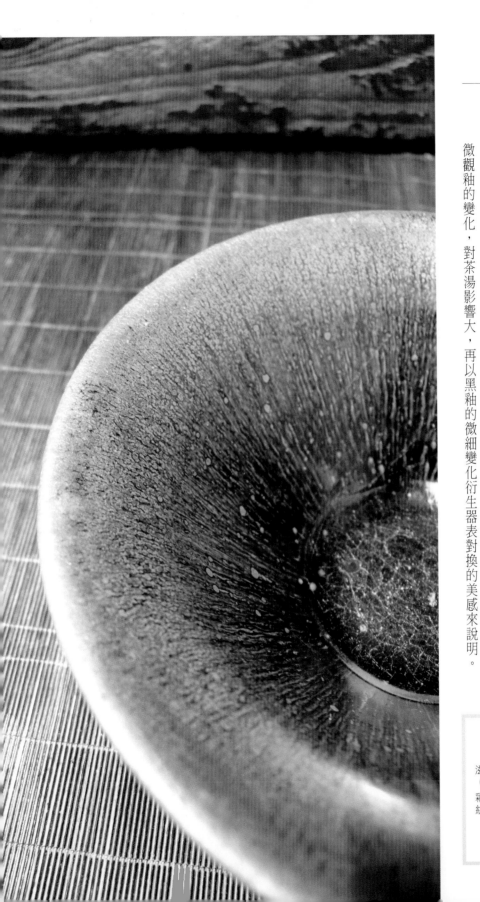

茗的微觀。以瓷器杯為例，燒結欠火，或是釉表玻化不強的狀態下，品茗二三回後會出現茶漬殘留杯底，杯內原本白釉色或是米黃色釉浸上了茶色，從視覺和使用上均是不雅與不潔的。因此，透過歷史名瓷的體驗，足供今人做為選杯的指標。

微觀釉的變化，對茶湯影響大，再以黑釉的微細變化衍生器表對換的美感來說明。

釉色的表現都以黑釉為主，又因兩窯所採用的釉藥化學成分稍有不同，加上燒結溫度的變化，在釉面上呈現各種自然奇特的花紋，而產生各種多采多姿的窯變。釉本身產生變化，在陶瓷工藝學中稱為「窯變」。

建窯結晶釉的窯變花紋，可歸納為五種類型：黑色釉、兔毫釉、鷓鴣斑釉、毫變釉和雜色釉。黑色釉是建窯的本色，窯變花紋則從釉層中透出而浮現於釉面。在黑色釉與雜色釉都是一次性施釉，燒成的黑色釉又分為烏黑（純黑色，後人俗稱烏金釉）、紺黑（藍黑色，清時稱「紫建」）、青黑（指深沉厚重的紺黑）、黑褐色釉（主色調黑，但泛紅光或泛黃光）。雜色釉也是一次性施釉，分成褐色釉、白色釉、紫色釉、青綠色釉。

建陽窯和吉州窯的黑釉茶盞施釉方法就很不同，杭州文物考古研究所的姚桂芳〈論天目窯〉中指陳：「施釉方法，建陽窯與天目窯均以蘸釉為主，施釉皆不及底，吉州窯則採用灑釉法。」

宋代詩人雖不一定了解建盞的製程，但釉藥變化魅力驚人，使詩人做出各種歌詠。例如：蔡襄〈試茶〉：「兔毫紫甌新，蟹眼青泉煮。」陸游〈烹茶〉：「兔甌試玉塵，香色兩超勝。」

神奇的火山作用

詩人眼中點茶過程帶來極大的娛樂性。茶盞既是點茶的必備器具，又因他獨特的釉色，能和經擊拂產生的白色湯花交互產生視覺效果，進一步在點茶時，能透過視覺與味覺的互動而促動了詩人的心動，留下傳

世不朽的詩詞。

詩詞中可見詩人對茶盞窯產生釉色變化的細緻觀察；但我們其實很難判斷詩人所用的茶盞，到底是建窯的鷓鴣斑茶盞？或是江西吉州窯的鷓鴣斑茶盞？還是以這兩大名窯為模仿對象的其他雜窯中所生產類似的黑釉茶盞？由於建陽窯在當時名氣實在太大，像四川的廣元窯、塗山窯、江西的吉州窯，以及北方磁州窯和定窯都有仿燒非黑胎的黑釉茶盞。

如今又因廢窯窯址的陸續出土殘片與完整茶盞，可以拿來與傳世品做一科學比對，進而找到茶盞的基因族譜。從釉藥的多變不穩定因子找到杯器瑰麗幻影的促因，以油滴釉色來看，當燃燒到1300℃以上時，釉藥中的成分產生變化，加上「火山作用」，促成油滴的形成。《古陶瓷科學技術國際討論會論文集》中提到：要製成這類較大的油滴建盞是不容易的。故這類油滴盞當時不常有。

宋代陶工們並未完全掌握或控制這類油滴盞的生產工藝條件。因此這種產品的出現含有許多未知的偶然因素。天目釉料的成分是不均勻的。在燒成過程中爐溫超過1000℃時開始出現液相。溫度繼續升高，大量的液相封閉了整個胎體，同時也把其孔隙中所存在的氣體一起封閉起來。當達到最高燒成溫度（1300~1350℃）時，釉已成熟，並已作黏性流動。

分相—析晶釉點滴

同時胎中的氣體由於升溫，體積顯著膨脹而進入釉液中，形成較大的氣泡並與本來在釉中的氣泡一起，大部分住在釉表面遷移並且「鼓脹」起來。隨後爆破，形成「火山口」。終於在高溫下火山口坍塌，收斂，平復。

「火山作用」促成油滴(右頁左)

蘸釉，施釉不及底（右頁右）

藍色的還原痕跡（左）

在這一個過程中，若某一氣泡所經途徑為富鐵區，過飽和的鐵氧化物會在氣泡的

氣—液相界上異相成核，析出了氧化鐵的微晶，這些微晶被氣泡帶著一起走，並且邊走

邊長大。當火山口平復時氣泡完全消失⋯⋯產生油滴圓形斑點。羽毫斑的生成則與之不

同。氣泡向表面行進的整個過程並未有足夠的氧化鐵過飽和度使之產生異相成核。⋯⋯微

晶沒有排列聚結成鏡面，因而沒有鏡面反射效應。由於釉面流動並不快速，斑點只被略

為拉長而形成羽毛狀的斑塊。

若燒成溫度與條件控制得剛好，那麼釉藥的表面會留下藍色的三氧化鐵還原痕跡。

這正是成為油滴或兔毫的關鍵所在。建盞釉是古代石灰釉類型，酸性較多，大體上是由

暗褐色的玻璃構成，在毛筋的表面或背面稍微向下密集排列著許多不透明的褐色小球，

但器近口沿的褐色之處（折口）並沒有褐色小球，而是由褐色小針狀的結晶三氧化鐵

所組成。

在陶瓷工藝學中，這類又被稱為「分相—析晶釉」。黑色釉、鷓鴣斑釉、毫變盞

和雜色釉的胎釉化學組成，與兔毫釉的化學組成是雷同的，它們所用的原料、配方也一

樣，只是由於燒成工藝不同而呈現不同的釉面型態。

施釉方法大不同

油滴是氣泡自釉中出現的痕跡，以此作為中心由三氧化二鐵結晶而成。若溫度在燒

成後期提高得較多，則富含鐵質的部分會流成兔毫紋。若溫度過高或冷卻過快，就會使

釉水下垂如漆，形成純黑釉，無兔毫紋呈現。若溫度過低或火焰氣氛不當，則會褪變為

其他雜色釉。建盞是在龍窯的還原焰中燒成的，影響釉面型態的變因，除窯內的位置之

釉藥燒出想像空間（左頁上）
釉藥擁抱的熱情（左頁下）

外，也有燒成技術的影響。

釉藥主宰了茶盞所呈現的面貌，舉凡鷓鴣斑、兔毫或油滴，全都是釉藥的窯變所形成的，只是不了解燒窯程序的人，光看到茶盞上的釉藥變化，延伸出想像空間，同時給予不同的稱謂，以致造成黑釉茶盞在分類上的複雜性。如今，藉由釉藥的科學分析，加上燒製過程的研究，將逐一釐清鷓鴣斑、兔毫與油滴的互動關係。

黑釉的深遠，不單是釉表多變，深層解析釉表變化，有若星輝閃亮動人，是釉中鐵的結晶多嬌，獻出光影讓品茶士低迴吟唱，令人由杯走入美的精神意趣，在黑釉茶盞的虹光，在白瓷中潤而不潤，在青瓷冷凍枯寂中辨見盎然生機。

6章

[燒結]

茶湯的解構

杯子完成了坯體，上了釉藥，入窯燒成。火熱溫度召喚坯與釉，昇華到最高點：深藏的熱力在火的運動中產生無比強大的創造力，燒成一件會使人熱愛、使人激動的杯！這就是產生茶杯技術創造力的燒成過程——燒結。

燒結的原點—窯爐

燒結靠窯爐完成。窯的樣式多，就形狀而言有：方形窯、圓形窯及橢圓形窯；就構造而言，則有：平窯、層窯及登窯；就火焰而言，有：直焰、橫焰及倒焰式三種。中國陶瓷發展歷程中，因地制宜，建造不同窯製瓷，而共同在燃料上出現北方用煤燒氧化焰，南方用薪材燒還原焰的特色。

《陶記》中說：「窯之長短，率有凳數，官籍丈尺，以第其稅，而火堂、火棧、火尾、火眼之屬，則不入於籍。」意思是政府按照爐窯的長短容量來確定其應繳的稅額問題。其中也提到流行於宋代的龍窯窯爐的形體結構，有火堂（膛）、火棧（火道）、火尾、火眼（及窯門，投柴孔）等。窯的結構不同，加上所用燃料不同，燒成器物多樣，指涉在茶杯上的成品，就由一只杯進入繽紛窯系。在燒結溫度中，開啟一條與茶湯共舞的幽徑。

二○○二年，安徽繁昌縣柯家沖窯址挖掘出保存完整的龍窯，窯也依山順勢而上，水平長 53.5 公尺，斜長達 57.5 公尺，頭尾水平相差 57.5 公尺，故有較大的抽力。整座窯爐由窯外工作面、操作間、窯頭、窯身、窯尾、窯門等幾個部分組成。

火與土的共舞

透過火的一次燒成（one-fire），或是二次燒成（two-fire），茶器表現了純化，經過火的燃燒，胎土與釉藥昇華了，經久不衰，源源不斷的生命力，完全融合時外在的器物表面，體會到杯子原點的想像，甚至遐想到器形的融合與歸一，內在的胎土超越到一個新的高度。發揚了窯口土質賦予的個性特質，足以通過圈足胎土的愛撫，去尋找杯子燒成的原鄉。

那麼如何點火（kindling）、如何控制火（controlling），如何引火到燒結形體，才能共譜這杯與火之舞？利用窯口引發的火，把豐富的精隨傳遞給了一具茶盞，使客觀在燒成中相知，在象徵對燒成詩般的想像，又把知性的燒結分析出來。

器與窯的共生

然而，在過往的盞托杯器中，卻常因欠火或利用過火等燒結技法，在不對稱的燒結條件下，找到對稱產品的出現，利用原本的欠缺形塑成器的利多。

燒成期間，瓷化作用（vitrification）使坯體熔融瓷化；燒結作用（sintering）使坯體無孔隙。杯器的欠火（under firing）現象：無法完全燒結，釉藥無法達其光澤，胎土脆弱。過火（over firing）現象：坯體變形，坯內遇熔起氣泡，釉藥遇熔往下流。

而在溫度與燒成時間上，可能會出現「欠火」與「過火」情形。

杯子燒成的背後是科學的；然而，昔日燒成的杯盞卻在各種窯的式樣、火燄中隱身

埋沒！今人看杯尋窯和杯器共生情懷，充滿了光與熱的啟迪與風華！由中國最出名的三

大窯的燒法牽動了釉色多變的容顏。

中國古窯燒出名瓷的光環，風光千年。深入窯內解析器與窯的共生關係：

（1）景德鎮窯

宋代「仰燒法」。（《陶記》：「或覆、仰燒焉。」）又稱「支燒」或「墊餅燒」。把墊

餅放入已燒成的匣鉢內，將碗裝入匣鉢，把碗的圈足套在墊餅上——把裝有碗坯的匣鉢逐

件送進窯室焙燒。

北宋晚期至南宋初期的「階梯形墊鉢覆燒法」。先用瓷泥做好內壁分作一級或數級的

盤或鉢狀物，都呈階梯式，在鉢或盤的墊階上灑一層耐火粉末，使口不至與墊階沾黏。

因此口沿會留下粗糙的瓷胎，即所謂的芒口、毛

邊或澀口瓷器，會以銅或是銀包住芒口使用。

南宋中晚期的「環狀支圈覆燒法」。以泥餅

為底，將一個以瓷泥作成的斷面呈L形圓形支圈

放在泥餅上，加以覆燒。這樣的燒製方法已不需

要依賴匣鉢，並能增加裝燒的密度。

元代的「刮釉疊燒」。是在平底的匣鉢中疊

燒，已不用支釘間隔，而是把產品底心的釉面刮

出一圈露胎，再把上一個碗不掛釉的底足放在下

一個碗的露胎圈上，依次重疊再裝入桶式匣鉢疊

裝燒窯。

龍窯節節高升

（2）德化窯

宋元德化窯有龍窯與分室龍窯兩種類形。龍窯因其升降溫和流速快，可以維持還原氣氛，使得宋元德化白瓷釉呈現淡淡的青色，即青白釉。德化白瓷窯的燒成溫度多在1250-1280℃之間。分室龍窯的出現，是利用坡度的變化，對窯室的火候與氣氛進行更有效的調節。分室龍窯介於平焰式與半倒焰式的中間過渡形態。不同窯室設計為求燒瓷的精美，代代相傳，次次改革，就為求好瓷。

明代宋應星（1587-1661，字長庚，江西奉新縣宋埠鎮牌樓村人）著《天工開物》指出：白瓷「凡白土曰堊土，為陶家精美器用。中國出惟五、六處，北則真定定州……南則泉郡德化……」清乾、嘉年間，連士荃《龍濤竹枝詞》獨讚「郁起窯烟素業陶」「白瓷聲價通江海」。裝燒的窯爐形式，在明代已由分室龍窯改為階級窯，每室是一個半倒焰的饅頭窯，升降溫較慢，易控制升降溫的速度與保溫時間。在外觀上比分室龍窯更為高大。階級窯呈階梯狀，可以節約燃料、提高溫度、控制氣氛與增加產量等。

匣缽的守護

（3）建窯

建窯是在龍窯的還原焰中燒成的。建窯的龍窯，一般是半地穴式的建築，依山坡挖出斜狀的地槽，然後砌成長條形窯爐，外觀看上去很像一條斜狀的臥龍。

晚唐五代時期，建窯採用托座疊燒法，器物在窯內露燒，進而使用匣缽。

北宋時期，建窯的建築材料改變，使得窯爐堅固度與密封度增強，同時採用「漏斗形匣缽正置仰燒法」，即將碗放進匣缽，碗外底墊一泥質墊餅，以防止燒製過程中釉藥垂流發生沾黏。這時期的窯爐構造一般由火膛、窯室與窯尾出烟室組成，兩側分別開多座窯門以利進出。

龍窯節節高升（右頁）
匣缽的守護（上）
釉藥垂流（下）

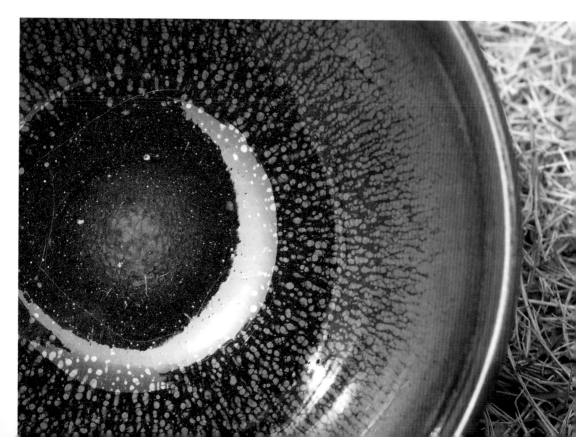

南宋中晚期，建窯的龍窯由斜坡式進一步發展為分室龍窯。以擋火牆分出許多窯室，利用烟氣預熱窯室的坯體，又能利用產品冷卻的熱來預熱空氣，以便節能，並引為還原燒的效果。

建窯的演變，靠窯身坡度形成的自然抽力控制入窯的空氣與火焰，在窯床上分隔成若干空間，有效調節點火燒成的烟火流速，利用烟氣預熱坯體，逐步提高火焰溫度，有效控制還原氣氛。

建窯山區燒瓷燃料以松材居多，燃燒速度快，火焰長，適於還原焰。窯工會把重要產品放在窯中火焰適當之處，來控管燒結。

結晶如群星

以不同窯的形式進行還原燒製。三大名窯燒造多種茶器，其間以建陽茶盞東傳日本最風光，此後茶盞被視為日本國寶。它的燒結結構繁密，燒結溫度緊扣著流動釉，進行一場釉勾動窯火的驚喜戲碼。

油滴與兔毫在釉藥的使用上稍有不同，但入窯之後窯火的溫度才是關鍵。以油滴為例，要燒成油滴效果，在古代的龍窯裡，其成功的燒結溫度在20度溫差之間，不足火或過火都無法形成油滴效果，就是油滴

茶盞稀有的原因。窯址中少見油滴的殘片，或是根本沒有發現曜變的殘片，實屬正常。

殘片少見，並不表示它不存在。

那麼，油滴燒結的耀動如何導入科學的分析？

從胎土、釉藥分析，建盞的特質是：胎厚、釉厚，而且胎、釉中所含鐵量極高，在燒造過程中，胎釉鐵質膠融，析出結晶，且依其在窯內所置方位、所受火力不同，流動的結晶亦呈相異，冷卻時產生各種紺黑、褐紫、鷓鴣、兔毫等千變萬化的窯變。

即流傳較多的細毫條紋狀的所謂「兔毫斑紋」，銀白圓點的「鷓鴣斑紋」，被日人稱為「油滴天目碗」。以外還有由大小類似油滴斑點組成，或散或集如雲朵帶有暈染的藍色結晶體乍現碗內，如是閃閃如群星，釉斑就是日人稱的「曜變天目」。

流動的釉藥，在龍窯中到底會燒出何種面貌？油滴、兔毫、鷓鴣斑都是開窯之後才會現身，這亦為龍窯燒窯的特質。燒結成果有期待，卻又怕不如預期。時代變換，透過釉藥的分析，今人從分析與掌握調配釉藥，想燒出油滴、兔毫、鷓鴣斑並非夢事。這也是今日文物市場上出現諸多黑釉茶盞原因，以人為的控制來燒出千年前的窯變！

結晶如群星（右頁）
燒結主導了變異
（上）
珍稀浪漫釉色（下）

點茶首席鷓鴣斑

成功與否？燒結是關鍵。燒結對於釉藥變動造成了茶盞釉色的多變，形成了茶盞多樣名稱。以鷓鴣斑茶盞而言，在宋代的詩詞中被文人推上點茶茶器的首席；但燒結主導了變異，光是一個建窯就可以歸納出正點鷓鴣斑、類鷓鴣斑油滴、類鷓鴣斑窯變等三種類形。

對窯之內部熱傳播捉摸不清，造成同一窯口的變化多端，以建窯燒鷓鴣斑茶盞的製成過程為例，等燒成茶盞之後，依釉色分：紺黑、烏黑、青黑、窯變四種。窯變的不確定性，有誰能掌握燒出類鷓鴣斑茶盞（如日本國寶曜變天目）及兔毫茶盞呢？

釉變的不容易，則變通用二次燒方法，拿出已燒結成黑釉茶盞上釉二次燒，可燒出「正點鷓鴣斑茶盞」。單一名稱是隱含燒結的結果；但細看鷓鴣斑茶盞的傳世，在歷史文獻中有著不同名稱，尤其在東渡扶桑後，更演變出「油滴」、「曜變」、「星建盞」等命名。

此類名稱不見於中國宋代的文獻紀錄，它們仍然應歸入宋代鷓鴣斑範疇。解開懸疑的鷓鴣斑茶盞的三種分類：正點鷓鴣斑、類鷓鴣斑油滴、類鷓鴣斑曜變來探究燒結背後的真相。

珍稀浪漫曜變

正點鷓鴣斑／斑點成圓形或卵圓形，呈銀白、純白、卵白色，圓點較大，分佈較錯落。一九八八年在建窯水尾嵐遺址出土的一件黑釉碗殘器，足底刻「供御」銘文，通體施黑釉，呈現黃色兔毫紋。碗面上的圓形斑點成白色狀如珍珠，中央珠點較密集，周圍則比較疏朗，顯然是人工以毛筆蘸白釉點上去的，屬於二次施釉性質，與通常一次性施釉窯中自然燒成的有所不同。

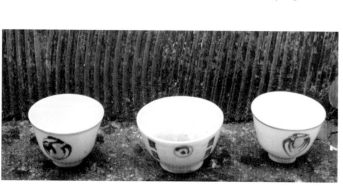

茶杯化作彩雲飛
（右）
生成盞裡水丹青
（左頁）

6

燒結・茶湯的解構

98

類鷓鴣斑油滴／宋代黃庭堅（1045-1105．北宋詩人，字魯直，自號山谷道人，晚號涪翁，洪州分寧〔今江西修水縣〕人）：「纖纖捧，研膏濺乳，金縷鷓鴣斑。」

類鷓鴣斑油滴斑點大小不一，呈銀灰、灰褐、黃褐諸色，分布或密集或疏朗，狀如沸騰的油滴，又好像水面上滴上許多油珠一樣，俗稱「星建盞」。

類鷓鴣斑油滴的產生就是窯變的結果。釉色呈現著油滴般的斑點，又因還原時釉藥中的二氧化鐵會造成各種不同的顏色，以及斑點的大小，看起來像油滴，故以類鷓鴣斑油滴稱之，此類茶盞所呈現的油滴有銀灰色、赭色、油滴直徑也有大小之分。

類鷓鴣斑曜變／類鷓鴣斑曜變是在斑點內有一部分呈黃白色，在斑點的周圍和中間則呈現青白色，有些地方還帶青紫色。曜變斑廣佈於碗內壁，是一種特殊的鷓鴣斑變異。

類鷓鴣斑曜變，是所有鷓鴣斑裡最特別的一種釉藥表現，「曜變」之名應與日本國寶曜變天目碗有關，因其窯變形式看起來像油滴，卻又像油滴的變形，在每一個斑點上，釉夾雜了藍與黑的瑰麗變化，像極了夜空中的星光，以曜變來稱之，加添幾許浪漫。

「正點鷓鴣斑」是經過二次燒完成。二次上釉成為黑釉茶盞上的圖案。由於宋代陶工係以鷓鴣鳥斑為主要表現方式，故以「正點鷓鴣斑」稱之。正點鷓鴣斑茶盞斑點表面突起，是為二次燒的白釉附著在黑茶盞上的特色。

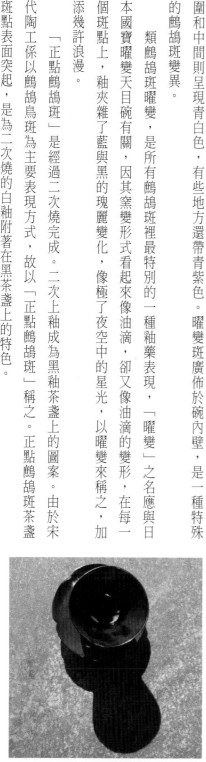

悠見黑釉浮木葉

鷓鴣斑茶盞滿足了點茶者的視覺需求，在點茶時也發揮了娛樂性，鷓鴣斑茶盞的實用性更與娛樂功能的交互實踐，對於宋代黑釉茶盞的燒造，已因能掌控火候燒結的多樣性，在同時期蔓延。吉州窯木葉紋茶盞正是一例。

江西吉州窯的釉上剪紙貼花，整個器物表面先施一層黑色底釉，貼上剪紙圖樣，再施一層褐或黃色面釉，然後揭去剪紙圖樣，入窯高溫焙燒而成。器成後黑色的紋樣展現在千姿百態、幻化無窮的褐或黃彩背景上，如剪紙貼花雙鳳紋盞，剪紙貼花吉語盞，若以樹葉沾釉替代剪紙圖樣貼於黑色底釉之上，則成了木葉紋茶盞，由於燒成率不高，固物稀珍貴，後世多見舊胎二次燒木葉紋茶盞。

吉州窯的貼花器物是直接施釉，沒有化妝土補底。以此技法完成的吉州窯茶盞，既得釉色形體之美，又奪得觀賞之雅。品茗時，賞茶湯上受竹笓擊拂而至的湯花，隱約可見剪紙貼花吉語，悠見黑釉浮見枯葉。

《清異錄》卷四「生成盞」條：「飲茶而幻出物象於湯面者，茶匠通神之藝也，沙門福全，生於金鄉，長於茶海，能注湯幻茶成一句詩，並點四甌，共一絕句，泛乎湯表小小物類，唾手可辨耳。檀越目造門求觀湯戰，全自詠曰：『生成盞裡水丹青，巧畫工夫學不成，卻笑當時陸鴻漸，煎茶贏得好名聲。』」

飲茶時茶盞上出現物象，說成有人能住湯幻茶一句詩，若以吉州窯茶盞茶面的圖案隱約在茶湯底層，應是較具採信「生成盞」的實況吧！「漏影春」也直述此事實。

焠煉的一生相守
（上）
單色釉的揮灑
（左頁）

焠鍊的一生相守

日本入宋禪僧榮西也曾寫道：「登天台山見青龍於石橋，拜羅漢於餅峰，供茶湯而感現異花於盞中。」使茶湯丹青不致「須臾就散減」。

茶湯出現異花於盞中，在現實情景中，木葉茶盞是一片飄落於先民飲食文化中的葉子，更是歷史飄落的智慧。展現心靈與自然融合的美，是簡約單純的藝術之美。

燒結是繁複的，燒結是佈滿不確定性的，燒結好的茶盞是陶瓷與火共生焠鍊的一生相守。不同窯址的茶盞共相顯現單色釉帶來的婉約美學。

關劍平在《茶與中國文化》中認為，宋代國勢的衰微，使得文人理想與現實的距離越來越大，為填補社會理想破滅而生的空洞，他們轉而追求個人心靈的安逸與感官的享受。與審美心理的「婉約」化作互為表裡。

黑釉茶碗，青白瓷茶碗，燒結中凝結出感官愉悅，精神的愉悅，在火與陶共舞的歡愉中，聚集茶盞的實像：既是昔日解構茶湯的精靈，亦是今日茶盞化作彩雲飛！

品茗的旅途有盞相伴茗事飄然，盡在燒結出窯茶盞的剎那之間。

《清異錄》卷四「漏影春」條：「漏影春法，用鏤紙貼盞，糝茶而去紙，偽為花身，別以荔肉為葉，松實鴨腳三類，珍物為蕊，沸湯點攪。」

杯・品精・得清

不同茶種，經由適當材質的壺器泡出好滋味，注入茶杯。瞬間，杯扮演承先啟後的角色，茶湯能否盡釋真味靠杯，茶湯真香好滋味正由杯來襯托。

一般品茗或只在意茶杯的大小，卻無法量化大小求杯真正的容量，這是品茗一時的「縱容」？也是一種「在意的不在意」。如何經由杯器的釉色、胎土與形制，做最佳的詮釋，選出最出色的茶種，並能在品飲風格上保持正向與雅格，才能用清澈無濁之心，將六大茶種的綠、黃、白、青、黑、紅茶，依次保有杯承載茶的正味，在一只杯內斂氣約性，將上揚的香沸醇騰歸於明淨，如是才得味之精，才能歸納、表達、解構茶湯和杯子的隱秩序。

品茶得法，不論茶種先得「清」：香氣要清正，湯色要清純，品茗用味蕾也要清，如是以杯品精才能得清，那麼利用茶葉審評規則和實務操作才能得精。

評鑑規則訂出審評空間、用具，在相對客觀條件中進行評鑑。以審評用具必備：

● 杯／白色圓柱形瓷杯，杯蓋有小孔，杯口有齒形缺口，容量100c.c.。
● 碗／廣口白色瓷碗，容量為200c.c.；杯與碗配套。
● 湯碗／白色瓷碗，放入沸水以洗湯匙用。● 匙／聞香匙 ● 煮水壺／容量2.5～5公升
● 茶樣盤／長220公釐，寬220公釐，高40公釐，杉木板，不帶異味。
● 定時器／5分鐘自動響鈴 ● 秤
● 葉底盤／木質方形小盤，長100公釐，寬100公釐，高20公釐，或是白色長方形塘瓷。

二、茶葉審評

① 取代表性茶樣150～200克放入樣盤中。評其外型。
② 取3公克茶葉，確定重量後放入審評杯，再用沸水沖入杯中至滿150c.c.。
③ 浸泡5分鐘。
④ 將茶湯放入審評碗內，評其湯色、聞空杯中香氣並品評。
⑤ 將葉底倒出，觀察葉底品質。

三、審評流程

取樣→評外型→稱樣→沖泡→瀝茶湯→評湯色→聞香氣→嘗滋味→看葉底

有了一套完整審評辦法，才能使茶葉品評具有科學性。茶葉品質是茶葉的物理性狀和茶葉中所含有的化學成分的綜合體現。茶葉的外型色澤是通過人的視覺來判定的。

茶葉的香氣與滋味是通過沸水沖泡後，茶葉中的化學成分在水和熱的作用下，轉化為氣態、液態和固態物質而形成的。茶葉的香氣是透過人的嗅覺來辨別的，茶葉的滋味則是通過人的味覺來辨別的。茶葉的香氣與滋味刺激人的嗅覺和味覺神經，通過神經元輸送到大腦。大腦根據神經元輸送的信息，作出判斷，確定茶葉香氣的高低與香型，滋味的濃淡與強爽。

五力分析表

分析表是品茶士每回品茶的紀錄，按照不同茶種，分別以外形、湯色、香氣、滋味、葉底「五力分析表」作為每回泡茶的紀錄。當杯承先啟後，品評精鑑。

理性評茶，更由感性體會詩中「舌根茶味湧」的感受？又如何感性體會詩中「舌根茶味湧」的感受？首先得要充分利用杯器得味，更由感性體會，才能品活茶，登杯品味妙境！才能以杯與茶湯的交融互動！

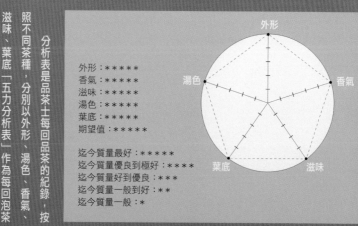

外形：★★★★★
香氣：★★★★★
滋味：★★★★★
湯色：★★★★★
葉底：★★★★★
期望值：★★★★★

迄今質量最好：★★★★★
迄今質量優良到極好：★★★★
迄今質量好到優良：★★★
迄今質量一般到好：★★
迄今質量一般：★

（五角圖標示：外形、香氣、滋味、葉底、湯色）

7

綠茶

單釉的襯色

綠茶的湯色，以嫩綠為上，黃綠次之，黃暗為下。決定茶湯色澤的物質是茶多酚類，茶湯若明亮，表示茶多酚適度氧化，若茶湯湯色色澤變深，表示茶多酚過度氧化。單色杯用最直接的接觸，襯出綠茶的春天，白釉瓷杯襯出甘美，黑釉瓷杯襯出對比中的協調。

碧螺春綠茶雀躍春光的綠和白瓷杯的無瑕。黑釉杯的沉斂有對味的合鳴，也有三位一體的共鳴。碧螺春和黑白寫照反比的色系，又如何譜出和綠意的三重奏？又如何叫敏銳易感的品者低吟迴盪在頃刻香煞撲鼻的到來？

了解碧螺春與杯器的互動關係，先了解碧螺春的製作工序，以及碧螺春的茶多酚如何適度呈現，明白碧螺春襯出色不異空、色即是空的意境！

碧螺春的春天

　　碧螺春茶是當天採摘，當天炒製的，炒製沿用傳統手工炒製工藝。炒製一鍋碧螺春茶約需35至40分鐘，要經過高溫殺青、熱揉成形、搓團顯毫、文火乾燥四道工序。

　　炒製過程全憑炒茶者的雙手，炒時手不離茶，茶不離鍋，揉中帶炒，炒中帶揉，連續操作，起鍋即成，這樣炒出來的碧螺春茶乾而不焦、脆而不碎、青而不腥、細而不斷。

　　碧螺春茶製作工序的複雜，說明了它的纖細易感。

　　殺青／在平鍋內或斜鍋內進行，鍋溫190-200℃時，投葉500克左右，雙手翻炒，做到撈淨、抖散、殺勻、殺透、無紅梗無紅葉、無煙焦葉，歷時3至5分鐘。

　　揉捻／鍋溫70-75℃，採用抖、炒、揉三種手法交替進行，邊抖、邊炒、邊揉，隨着茶葉水分的減少，條索逐漸形成。炒時手握茶葉鬆緊應適度，太鬆不利緊條，太緊茶葉溢出，易在鍋面上結「鍋巴」，產生烟焦味，使茶葉色澤變黑，茶條斷碎，茸毛脆落。當茶乾度約六七成時，時間約10分鐘，繼續降溫進入搓團顯毫。歷時12至15分鐘左右。

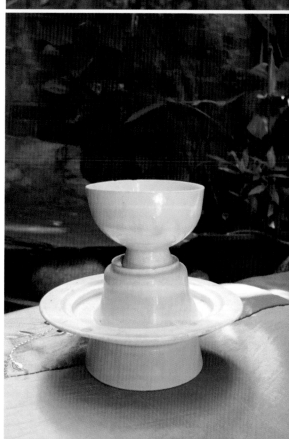

搓團顯毫／是形成碧螺春形狀捲曲似螺、茸毫滿佈的關鍵過程。鍋溫50-60℃，邊炒邊用雙手用力地將全部茶葉揉搓成數個小團，不時抖散，反覆多次，搓至條形捲曲，茸毫顯露，達八成乾左右時，進入烘乾階段。歷時13至15分鐘。

烘乾／採用輕揉、輕炒手法，達到固定形狀、繼續顯毫、蒸散水分的目的。約九成乾時，起鍋將茶葉攤放在桑皮紙上，連紙放在鍋上用文火烘至足乾。鍋溫約30-40℃，足乾葉含水量剩7％左右，歷時6至8分鐘。全程約40分鐘左右。

茶入水沉杯底

碧螺春的炒製時間十分緊湊，不容一絲疏忽。若搓揉茶葉用力過猛，茶葉黏鍋壁，

碧螺春竄梅香
（上）
品茗者的夢幻逸
品（下）
碧螺春水 洞庭悠
色（左頁）

產生焦火氣；即便到了「搓團顯毫」時，用力也得拿捏適當，若用力過猛，茶葉容易斷脆脫毫。在這樣的炒製過程中，搓揉的力道或輕或重，都左右成茶的香氣與色澤。茶是否做得好？就憑茶農用心體會，拿捏適中，茶農燒火炒茶，全靠雙手識別判斷，也靠著鼻子嗅聞來體察炒茶的時間。

真碧螺春條索纖細捲曲成螺，絨毫滿披卻不很濃，銀綠相間（或銀白隱翠）。一芽一葉是最好的，其次是一芽二葉，再來是一芽三葉，看茶葉在茶杯中泡開以後，就可見茶葉形狀，是一種辨別也是一種享受。

真正的碧螺春一投入杯中，茶入水即沉入杯底，茶葉會慢慢展開，顏色微黃。碧螺春的茶湯是嫩綠的，觀賞茶湯的顏色是一種重要的辨別的指標。

然而，許多店家不給試泡，尤其在觀光區的碧螺春專賣店更難觀茶湯，但若表明要購買一定的數量，並要求有一定的品質，不妨要求試喝以防買錯。

真碧螺春第一泡鮮爽，第二泡甘醇，第三泡微甜，蘊含淡淡花果味，才是真正的碧螺春。碧螺春茶湯入口淡甜帶花香，一股原醇茶氣行走味蕾，引出滿口生津。

迷你小杯辨香

碧螺春因與各種果樹種在一起。因此茶葉帶有「果香」是基本特色。那果香是來自柑橘、枇杷，還是梅花？不同果樹與碧螺春茶樹雜種會產生不同的茶湯滋味，聞香辨味是對嗅覺感官的一大挑戰與享受。

喝碧螺春，即使用小杯來喝，也應該分成好幾小口品嚐，第一口最令人印象深刻，用舌尖去感應甜味；第二口用舌背的味蕾回應單寧的收斂性，看看有沒有回甘；第三口則靠喉嚨嚨來判斷：通常有不舒服「鎖喉」感覺的茶多半還帶有臭青味；反之，若喉頭清朗，回甘不斷，才是好茶。

皇帝賜名，碧螺春出了名，直接造就碧螺春成為品茗者的夢幻逸品，並出現在文人雅士品茗後抒發的詩詞文章中，令人看茶更可嗅出當時製茶的精緻與品飲驚嘆。

清王應奎（1683-1759）在《柳南續筆》中寫：「洞庭東山碧螺峰石壁，產野茶數株，每歲土人持竹筐採歸，以供日用，歷數十年如日，未見其異也，康熙某年，按候以採而其葉較多，筐不勝貯，因置懷間，茶得熱氣異香忽發，採茶者呼嚇煞人香。嚇煞人者，吳中方言也，遂以名是茶云。」

王應奎紀錄了碧螺春因為在採摘過程中，茶葉香氣撲鼻而來而震嚇人。茶如是「香煞人也」，或只是一位茶農對於身旁茶葉所發出的讚嘆，也許是一句無心的家鄉話，竟成為世人對於茶一段不可抹滅的印記。當然，碧螺春出名還得要靠自己的實力！

受想行識‧亦復如是

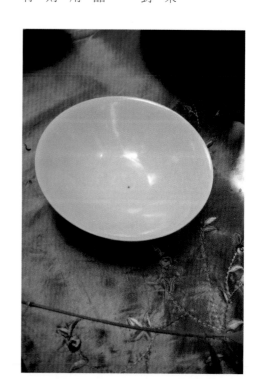

文人愛碧螺春，高度品茗感受力，佐以佳器，在明清畫作中鮮活紀錄當時品綠茶的

白瓷杯，今人可效古人用白瓷，亦可用借景妙襯碧螺春一身嬌綠的氣息。

在白瓷方面，白瓷蓋杯可盡出原味。文人用「蓮花」來說明喝碧螺春的味蕾感受，

實際上，他們所要表述的是一種以茶寓意、文人對人格的清高潔淨的表現。

受想行識 亦復如
是（右頁）
借景妙襯茶嬌嫩
（上）

沈復（生於清高宗乾隆28年（西元1736）‧卒年不詳，字三白，蘇州人）《浮生六記》中所說：

「芸用小紗囊撮茶葉少許，置花心。明早取出，烹天泉水泡之，香韻尤絕。」他所形容的將茶葉放在花心裡，只是為了利用美好的泉水來泡出茶和花的平均律，古人愛蓮，又常拿蓮與茶來做妙喻，這應是蓮花的潔淨，是文人品德尚節的一種追求，因此，他們也會常想將碧螺春這樣的嫩芽跟蓮花放在一起，兩者交流，相得益彰。

如今，光是喝碧螺春，如何嚐出茶與人品的律動？首要是需保有清純的心靈，才能貼近文人雅士在品碧螺春時的細膩與執著。賞味碧螺春必須透過一些理性的方法與原則，以及品飲的秘訣，才能品出碧螺春色、香、味。

泡碧螺春的選器，可師法古人。明代風行喝綠茶，以蘇州文人雅士的經驗，是今人學習的典範。

明代，碧螺春這類的綠茶已成為主流，當時揚棄了團茶繁複品茶的方法，大量採用散茶，這種品茗方式影響至今，尤其在茶器的製作出現了嶄新局面，中國的名窯像是江西景德鎮、江蘇宜興或是福建德化窯都有很大的成就，各窯口為了滿足品茗需求製作杯器，其間白瓷杯小而美，在小器杯身上尋古人品茗智慧。

師法甘美況味

明代文人講究茶器的雅、適、靜、趣，將飲茶與生活結合，不正符合今人品茗追尋能力和生活品味提升的一種境地。

選對杯器承載碧螺春，杯的形制、釉藥、胎土所牽動的優劣判別，正是今品茶士雀躍可從中找到呼應的訊息，才能品飲茶器共生甘美的況味！

碧螺春是炒青綠茶，品飲時直接將之放入壺中以沸水沖泡，再注入杯中即可飲用。

如此簡單的泡法，卻有很深的內蘊，以白瓷蓋杯坦陳碧螺春的一身香甜。

瓷製蓋杯上釉，不易吸香隱韻，而在型制上具有較大的腹部空間，可讓碧螺春的身軀在注水時充分翻揚，只要泡法得宜，蓋杯的表現常常會令人驚豔：只聞碧螺春的琵琶果樹淡香，凝聚在杯蓋，或熱聞是一種誘人的果香：若冷聞，這是優雅的花果香，當茶湯緩緩由蓋杯倒出時，又可見碧螺春的嫩綠身軀和如泉般的湯色，如膠似漆地擁抱熱吻。

泡碧螺春所使用的白瓷蓋杯，匹配碧螺春的嬌媚神態，才足以將它清揚舒展。當然，瓷器的種類繁多，古瓷器中尤以明清時期蓋杯品綠茶是與今日的白瓷蓋杯一般平淡，不僅是杯器本身的價值，而是在上揚碧螺春的揮發，才知碧螺春為春天腳步的提醒！

喚醒器的新生命

品茗只有感覺才能理解，只有透過不同茶器的品飲，才會有更好的感覺。白瓷審評杯是一個指標，黑釉茶盞則是理解茶滋味如何融化在感覺中。

這也是過去綠茶做成蒸青團茶，成為點茶法中的要角，更藉由茶杯的黑釉凝結美和理性精神。昔日點茶的生活藝術，所用黑釉盞用來今春碧螺春茶的千年邂逅，回首宋代曾為點茶生輝的黑釉茶盞，那節節生展的律動，喚醒器的新生命。

在點茶的程序中必須注意每一個細節，若稍有差池，點茶活動就會前功盡棄。每一個程序都代表點品茶士對茶性的了解，以及對所用茶器的靈活掌控，這也代表文人對自我內心的要求，經過點茶活動可以跨越對現實的不滿，更期待在擊拂茶湯時看到茶湯如幻影般的變化，所帶來心靈的滿足與安逸。

四藝在宋代已成為文人身分的符號，因此，能夠有閑從事點茶活動者，必走上精益求精之途，並成為自我成就或是炫耀的一種方式。透過點茶，進入一種自我的挑戰，從《清異錄》及《茶錄》的記載，可看出點茶活動中的趣味橫生。

點茶活動的趣味中，看來是一種無所謂，但卻又隱含著極為理性的精神，這可從點茶講究的程序中探出其中奧妙。時代情境的品茶文化，上自皇帝到士大夫，以至民眾的集體愛茶、點茶更造就了對點茶程序的講究，回顧一道一道點茶工序，其間隱含的理性精神更說盡了文人雅士追尋他界的意境。如是內省的品茗精神，碧螺春帶來春天氣息，浸潤在黑釉茶盞深厚的隱含，令人玩味。

點茶的理性精神

從點茶工序來看：點茶要熁盞，即將茶盞置於火上烤得溫熱。盞熱能保持盞體溫度較高，便於乳沫黏著。點茶碾羅要細。唐人煎茶，羅眼較粗，茶末一般是細粒狀；而點茶則要求精碾細羅。宋代羅眼細密，過羅茶末如粉狀。粉狀茶末擊拂後乳沫極細密，黏

喚醒器的新生命
（左頁）

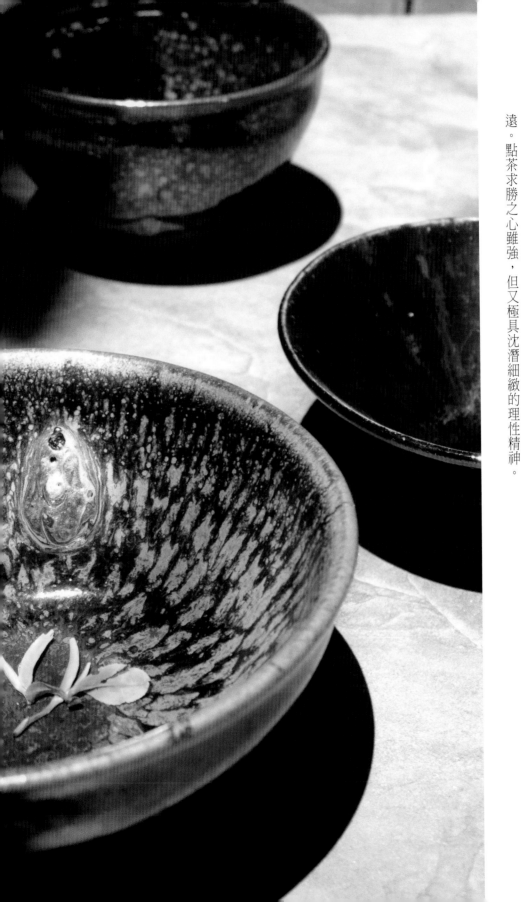

著性強，故著盞耐久。看來，點茶也能砥礪人的精益求精精神，需有寧靜之心而後能致遠。點茶求勝之心雖強，但又極具沈潛細緻的理性精神。

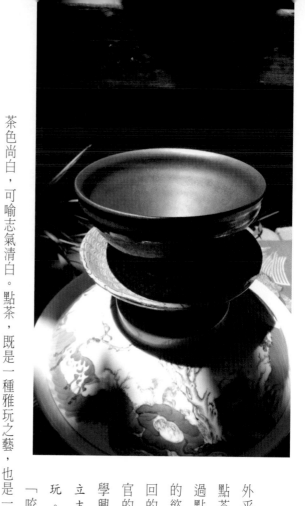

點茶的規定雖繁複，但不外乎在窮其精、求其美，反映點茶窮究之理的本質，以及透過點茶的活動中找到人本內心的慾望渴求，更希望藉著每一回的點茶帶來心情的愉快及感官的享受。這也反映了宋代理學興盛的實況。「天下之士，立志清白，竟為閒暇修索之玩。」點茶亦可喻理，茶湯「咬盞」，可喻敬誠守一；而

茶色尚白，可喻志氣清白。點茶，既是一種雅玩之藝，也是一種窮究之理。

今人將綠茶隨意置於黑色茶盞，是方便卻不能隨便，可以隨意卻不能任意。黑茶盞的老是智慧之精，啟發了綠中黑對比的清醒，這道清醒的春光，就是由杯器走入修心的清白，這時知黑守白、紫氣東來的充沛，就在品茗捧盞中。

點茶，可以延伸一種人生道理。在茶湯咬盞的過程中，原本做為勝負的關鍵，誰點的茶咬盞不足，就代表點品茶士在擊拂茶湯時並沒有將茶與水融為一體，取得適當的密度。因此，可將「咬盞」比喻為「敬誠守一」，其實就是在告訴點茶者必須重視點茶的細節，否則光具備了好的茶器或是優質的茶粉，也無法使茶與水如膠似漆，精準點茶，遑論擊拂出浮花般的茶色，讓茶湯的白與茶盞的黑互為對比，更難利用茶色的白來表現「志氣清白」。

點茶的理性精神
（上）
黑與綠的共鳴
（左頁）

茶色白喻清白

茶色的白，又可從兩個面向來看：一是來自內心志氣的表白；二是點茶擊拂調湯的成功。關於後者，常被後人解釋成點茶的關鍵點，在宋代詩詞中也有相關記錄，如梅堯臣：「鬥浮鬥色頂夷華」。意指點茶就是在鬥「浮」與鬥「色」。

「石鼎點茶浮乳白」所指的也是點茶時能夠讓茶湯面色呈現純白色，以現代科學分析來看，就是不發酵的綠茶經由碾成粉之後，經過竹筅擊拂，使茶葉粉末中所含的果膠與兒茶素產生變化，形成白色的乳沫。

今之綠茶的兒茶素含量高，沖泡時的釋放亦非抹茶的全然成粉，品者全數喝盡，只是藉著黑釉茶盞的熱情，驅使碧螺春的細緻更精，見微知著的黑釉茶盞飄浮婆娑的碧螺春身影，回看茶盞曾經擁有的細緻，帶來精神娛樂的趣味！

點茶產生的浮花惟有在黑色茶盞裡最搶眼，其間所產生的趣味娛樂性散見宋代詩詞；惟以宋徽宗《大觀茶論》有所詳細論述，今日探索點茶娛樂性所在，必須對北宋的飲茶盛況有所了解：「嘗謂：首地而倒生，所以供人求者，其類不一。谷粟之於飲，絲枲之於寒，雖庸人孺子，皆知常須而日用，不以時歲之舒迫而可以興廢也。至若茶之為物，擅甌閩之秀氣，鍾山川之靈稟，祛襟滌滯，致清導和，雖庸人孺子可得而知矣。中澹間潔，韻高致遠，則非遑遽之時，可得而好尚矣。本朝之興，歲修建溪之貢，龍團鳳餅，名冠天下。而壑源之品，亦自此而盛。」

盛世之清尚

品茗盛況空前，茶成為每天不可或缺之物。但作為一般俗事，品飲下肚之外，茶還有更精緻而細微的精神內涵。

《大觀茶論》：「延及於今，百廢俱舉，海內晏然，垂拱密勿，幸致無為。縉紳之士，書布之流，沐浴膏澤，薰陶德化。盛以雅尚相推，從事茗飲。故近歲以來，採擇之精，製作之工，品第之勝，烹點之妙，莫不盛造其極。且物之興廢，固自有時，然亦系呼時之污隆。時或遑遽，人懷勞悴，則向所謂常須而日用，或且汲汲營求，惟恐不穫，飲茶何暇議哉！世既累治，人恬物熙，則常須而日用者，固久厭饒狼藉。而天下之士，勵志清白，修索之玩，莫不碎玉鏘金，啜英嘴華，較篋笥之精，爭鑒裁之別，雖下士於此時，不以蓄茶為羞，可謂盛世之清尚也。嗚呼！至治之世，危為人得以盡其材，而草木之靈者，亦以盡其用矣。」

宋徽宗說茶是吸取河川靈秀之氣，可以洗滌胸中鬱悶，讓人得到清和之氣，一般人是很難去了解的。至於茶可以有更高的境地，可以帶來簡潔高尚，在一般忙亂的世俗生活當中是難以欣賞的。今以綠茶和黑釉茶味之淡，並非冷然希音，是一種標榜茶境的香格里拉，還是塵世沉澱積累的平和？

碧螺春水‧洞庭悠色

山嵐水色的喚醒（上）
茶境的香格里拉（左頁）

項目	等級	品質特徵
外形	甲	嫩綠、翠綠，細嫩有特色
	乙	墨綠、色稍深，細嫩有特色
	丙	暗褐、陳灰，一般嫩茶
湯色	甲	嫩綠明亮，嫩黃明亮
	乙	清亮、黃綠
	丙	黃暗
香氣	甲	嫩香、嫩栗香
	乙	清香、清高、高欠銳
	丙	純正、熟、足火
滋味	甲	鮮醇柔和，嫩鮮，鮮爽
	乙	清爽、醇厚、濃厚
	丙	熟、澀濃、青澀、濃烈
葉底	甲	嫩綠、明亮、顯芽
	乙	黃綠、明亮
	丙	黃熟、青暗

註14：評定綠茶品質參考標準，《茶葉審評指南》，北京：中國農業大學出版社，1998

品茗本能化地細緻入微，才能理解歸結與宋代茶盞相知相惜，不只是昔日團茶，必須經由碾細擊拂才能品味。才能在從容愜意中找到任意的舒緩，令人無暇如是費工，那麼將碧螺春放入茶盞內，賞茶乾外形，水過碧羅春翻滾，不正浮現洞庭湖山嵐水色的喚醒？黑釉茶盞帶來的即興，在墨黑釉色中由視覺走向知覺。

白瓷杯與黑釉盞，不同的單色釉，共組織綠茶嬌嫩。白瓷滲透翠綠精湛明亮，不稍修飾；黑釉凝結鮮醇，崇育柔和，在色階交錯若重奏音階交錯中升起！（註14）

第 8 章

[白茶] 青花的魅影

茶香唯輕，須鑑、須品、須充分以器發茶，而後感知甚美。

白茶疏香皓齒有餘味，體默心靈悠然而遠，淡然而微，幽然而去。

白茶較綠茶色更精更淡，精妙品辨。

洞悉精緻之極在於「淡」，看茶色如浮白雲，聞茶香若晴空下白雲悠悠。

青花杯具歷史厚度

白茶只經萎凋與乾燥兩道工序，是少經雕飾，是種含蓄與完美的天然滋味，尤以外形鬆展自然，葉芽白色茸毫與青花瓷杯的天然寂靜無聲，開出一片智性的空間，進而創出和青花瓷杯交流的共像。

青花杯深具歷史厚度，在表現品茗時，不是一種純粹為白茶而存在，它們可以在製用茶時勾勒出恆定關係─茶主人的決定，但將色深的茶湯遮掩青花、封閉青花釉色中的嬌翠欲滴。又以白茶杏黃明亮度最能將青花在杯跳躍活現。

元、明、清三代青花瓷表現非凡，其間青花瓷杯器小，質地緊結，胎骨晶瑩透亮，釉表繪有各色花草圖案或詩文，被品茶士拱為珍品。

青花瓷杯用右手拇指食指拿住杯緣，中指握住杯底圈足，器形小巧，可集茶香。清亮白茶，流洩在青花圖案，脫俗可人，明代就受青睞。

許次紓《茶疏》記載：「茶甌古取建窯，兔毛花者亦鬥，碾茶用之宜耳。其在今日，純白為佳，兼貴於小。定窯最貴，不易得矣，宣成嘉靖，俱有名窯，近日仿造，間亦可用，次用真正回青，必揀圓整，勿用些窳」

許次紓棄黑從白，推舉定白瓷杯，並列明宣德、成化時名窯出好青花杯，而在歷代文獻中亦多見推崇。

藍白相映的流動美學（右頁）
青花杯具歷史厚度（左）

蘇渤泥青深邃多變

明代青花瓷杯分別出現在官、民兩大系統。民窯青花隨意風雅，試用一件明花鳥紋杯，器表花鳥線條因青料發色呈渲染，鳥與花的繪畫風格與八大山人相似，這是八大山人畫風對民窯畫風的影響。又以一件青花八卦紋飾杯，可見當時道教在嘉靖、萬曆時期的風行。

當明代青花紋飾成為杯器的焦點，物換星移時它轉換，將今日茶任意置入青花杯中，提壺注水，只見白茶流轉和青花的流動。

明代以青花釉藥為底色的瓷器，至今仍像一朵璀璨的花，屹立於陶瓷世界。

明式青花瓷器迷人之處，在於它所使用的青料，可遠溯至鄭和下西洋帶回的「蘇渤泥青」。它的原料是一種含鈷礦物，使用在瓷器上能夠使單一青色產生多層次感，就像是水墨畫，看似只有黑白分明，細看卻是蘊含層層深邃而多變的情境。

在畫工上，明代青花常刻意誇張，突顯畫面的某一細節，例如：一個坐在風爐前欣賞茶樹的品茗者，畫工刻意以誇大的茶葉比例來表達一種畫面的信念。又好比一個青花杯上的花兔紋，兔身位置佔約整個杯身的四分之一，這都是明式青花畫工的一種趣味。

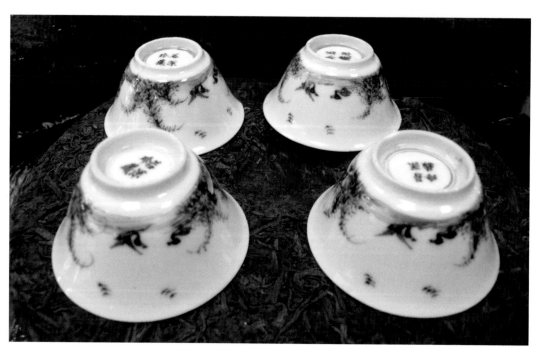

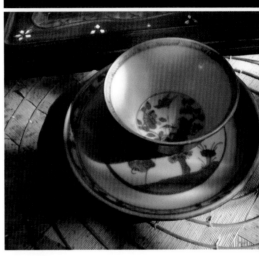

文化底蘊的藍海

以魚為主題的畫風出現在明式青花杯裡，讓人想起八大山人或石濤在水墨畫裡的意境——「至人無法」。也就是畫工技法已達一種超脫之境，因此他所畫的魚已無法用世俗的標準加以評斷。

青花杯為器，細繁結合成道，在明代流行煎茶後的日本，因茶器結合成煎茶道，引來中國文人以「茶為物至精」的精緻品茗方式，更引青花杯器，將看似宏大的茶席，勾勒出繁中見閑。

青花杯所用青料之色，歷經元、明、清三朝，有蘇渤泥青、平等青，雲南四青料等不同青花色料，展現藍白相映的流動美學。青花杯不只是品茗，更連結生活品味！

東瀛煎茶要角

分析緣起中國明代文人茶，成為日本煎茶道的基礎歷史，而對於煎茶道的參與者，他們十分珍惜、重視如是的品茗文化活動，進而在每次茶席（茗宴）活動時，或藉繪畫、文字記錄茶會的點滴。像傳世的《茗宴圖錄》、《青灣茗宴圖志》、《青灣茗宴書畫展觀錄》和《圓山勝會圖錄》等，更是供今人比照的素材。

胎體潔白透明，釉色湛藍鮮豔，繪工裝飾引人入勝，發揮各自生活時刻的鮮明，巧妙引入茶香的飄逸。青花瓷輸出中國文化底蘊的藍海，日本煎茶道深受感染。

隱元和尚（1592-1673，俗姓林，名隆琦，字曾昺，號子房，福清縣人，清順治十一年（1654）率弟子應邀赴日本傳教）將明代煎茶法引進日本，強調這是文人墨客的趣味，可以不像抹茶道拘泥於形式的品飲，在飲茶之際可同時賞玩文物、詩畫。到了江戶後期，煎茶道產生規制，注重禮法與用器，並形成「遊藝化」的世道流行，以致在明治時期不減反增，藉由大量茶會活動，聚集同好，一邊品茗，一邊品賞文物。

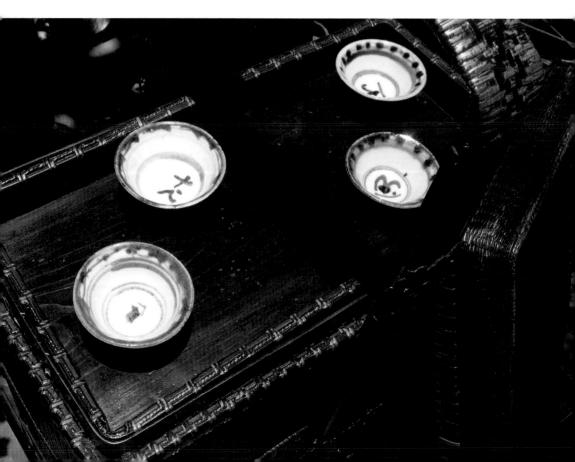

二〇〇八年台北故宮的「探索亞洲—故宮南院首部曲特展」中，展出一八〇一年刊行的《煎茶早指南》，即是記述說明治時期的煎茶道泡法及使用的茶器，當時與會人士所用的器具、擺放位置、觀賞的書畫內容，全以圖文並茂的方式呈現。這時期是煎茶道的興盛期，而到了大正末年昭和初期，煎茶道的清雅逐漸被玩物藏物的風氣所影響，偏離了原本的興致，多了些商業的氣息，引發了文物業者計畫性地從中國輸入煎茶用器，而杯器便是其中主流。中國各地各窯的茶杯成為日本的夢幻逸品。

煎茶道脫離抹茶道的嚴謹規範，藉由茶宴的進行享有文人瀟灑趣味，在茶杯的表現中，大抵以青花瓷杯最為切題，兼有去俗清風的意境展現。

相對抹茶的嚴謹在用途、器物、尺寸的嚴格要求，強調以「用」有美，更能賞析中國宋代單色釉的幽邃沉靜，這和抹茶器的奔放飄逸，呈現不同的風格。

賞美的最高標準

以抹茶的茶盞、黑釉為上，可供清楚看到茶的浮花泛綠，欣賞茶盞的寧靜。

另青花杯器用清新注入閑情逸致的品茗精神。青花杯來自中國景德鎮，其有瀟灑的民間青花杯簡易簡單，隨意點出花草生命，運筆暢行，所繪的人物更看出隨意不做作的自然筆觸，以及出自民間窯口的胎土，恰與中國明代官窯器的工整凝重，清代繁複技法所繪官窯瓷器不同。中國茶器的使用澀渭分明：官窯系統精緻而嚴峻，而民間使用青花瓷器源起於廣東、潮汕、閩南一帶功夫茶器的瓷杯，符合日本煎茶道的閑逸。

木刻版印《茗宴圖錄》，茗宴內所用茶器與中國文物，以筆觸線條勾勒出來，可做為今人懷舊的線索。日人富田升在《近代日本的中國藝術品流轉與鑒

賞》中指出：「《茗宴圖錄》是木板印刷的茶席和展覽席的裝飾圖錄，上面記載著展出用具的詳情。最初是明治初期的《青灣茗宴圖志》和《圓山勝會圖錄》等，以後，僅主要的圖錄就有六十多種。明治一十年代，二十年代達到高峰，發行截止於大正末，像是與抹茶的交替。」

《茗宴圖錄》不單寫實記錄當時的茶席活動盛景，由此探析藉由煎茶席活動，日本喜愛中國文物入茶席，並奉為賞美的最高標準。青花杯撐起一片天。

宮廷青花杯

現存日本靜嘉堂藏煎茶具名品中的藏品，包括青花蟠龍紋茗碗（明末—清，高4.1公分，口徑7.1公分）、青花寶華文茗碗（明末—清，高4.6公分，口徑6.7公分）、青花腰雁木紋茗碗（明末—清，高4.6公分，口徑5.8公分）、青花吉馬紋茗碗（明末—清，景德鎮窯，高4.2，口徑6.5公分）、青花胴紐紋茗碗（明末—清，景德鎮窯，高4.5公分，口徑5.7公分）、青花王羲之紋茗碗（明末—清，景德鎮窯，高3.6公分，口徑5.9公分）、青花夜半鐘聲角青花茗碗（明末—清，景德鎮窯，高4.3公分，口徑5.9公分）。

煎茶要角青花杯，曾是淘盡文人墨客玩賞之器，這些出自中國景德鎮窯的青花杯，恰與宮廷的青花杯器構成藍白為中心的清穆與古雅。

以收藏於台北故宮的明成化青花番蓮紋茶碗，和另一青花番蓮紋茶鍾，器表自湧皇室貴氣。

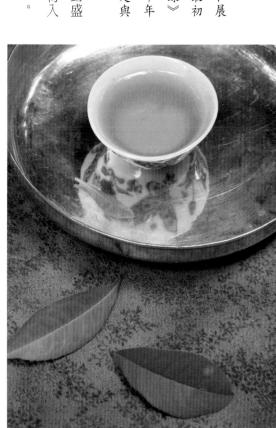

玩物藏物生活品味（右）
筆觸隨意不做作（左頁左）
東瀛煎茶要角（左頁右）

茶鍾彌足珍貴

青花花色紋色對稱、流利、生動勾勒花草輪廓線條，應是宮廷繪工精心傑作，細緻的塗色似在畫布上設色。即使民窯青花茶鍾，大膽突破官窯圖案的侷限，民間常民文化的藝術風格躍然茶杯杯體。高42公釐，口徑90公釐，青花人物瓷杯的人物是戲劇扮演的角色，落落大方，生動活潑。

青草葉瓷杯運筆自若，純樸的枝葉不正是老練水墨畫家以中鋒運筆的妙境，怎見杯體上曲直、左右、疏密、聚散的變化。

皇帝品茗用器，在今故宮博物院所藏可見本尊，其中茶杯的名字叫做「茶鍾」、「茶碗」，此乃依故宮陳設檔品名，鍾與碗因襲了宋以後茶盞的規制傳承，口徑在10至11公分之間，這也有別於南方功夫茶杯的小巧口徑。

故宮出版的《也可以清心：茶器・茶事・茶畫》中記錄：「雍正年間曾命燒製琺瑯彩瓷茶壺、茶鍾或茶碗，這些琺瑯彩器，從康熙時期開始，皆一器二地製作。器胎在景德鎮御窯場燒成白瓷後，再運至圓明園造辦處由宮廷畫匠，以琺瑯彩繪畫圖案，二次低溫

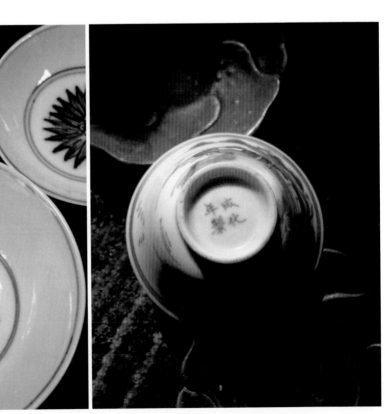

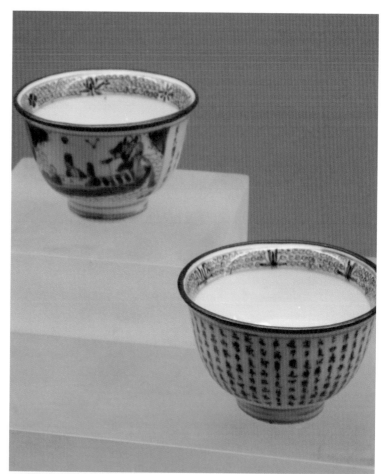

燒成。當時各式花樣大多僅燒製一對，絕少大量生產，因而此類琺瑯茶器彌足珍貴。參照《琺瑯、玻璃、宜興、磁胎陳設檔案》內資料加以核對，如「磁胎畫琺瑯節節雙喜白地茶壺，壹對」、「磁胎畫琺瑯時時報喜白地茶壺，壹件」、「磁胎畫琺瑯青山水白地茶壺，壹件」、「磁胎畫琺瑯墨梅花白地茶鍾，壹對」、「磁胎畫琺瑯墨竹白地茶鍾，壹對」、「磁胎畫琺瑯玉堂富貴白地茶鍾，壹件」、「磁胎畫琺瑯黃菊花白地茶鍾，壹對」、「磁胎畫琺瑯萬壽長春白地茶碗，壹對」等紀錄」

陳設檔案列精杯

《琺瑯、玻璃、宜興、磁胎陳設檔案》記載乾隆朝琺瑯彩瓷胎茶器：「磁胎畫琺瑯錦上添花紅地茶碗，壹對」、「磁胎畫琺瑯芝蘭祝壽黃地茶碗，壹對」、「磁胎畫琺瑯堯民土釀茶碗，壹對」、「磁胎畫琺瑯山水人物茶鍾，壹對」、「磁胎畫琺瑯番花壽字茶鍾，壹對」、「磁胎畫琺瑯三友白地茶碗，壹對」、「磁胎畫琺瑯白番團花紅地茶鍾，壹對」、「磁胎畫琺瑯白番花藍地茶鍾，壹對」、「磁胎畫琺瑯五色番花黑地茶鍾，壹對」、「磁胎畫琺瑯紅葉八哥白地茶鍾，壹對」。陳設檔內錄有「茶碗」與「茶鍾」兩式，比對二者之間器形、尺寸，並無多大差異，其中口徑在11公分左右，「茶鍾」為10公分左右，其他高度及足徑則無明顯差異。

清朝皇帝品茗用大杯叫碗、鍾。杯形大小和品茗的視覺互見其趣。

清代《陶雅》記載：「雍乾兩朝之青花，蓋遠不逮康窯。然則青花一類，康青雖不及明青之濃美者，亦可以獨步本朝矣。」《飲流齋說瓷》提到：「硬彩，青花均以康窯為極軌。」清《在園雜志》說：「至國朝御窯一出，超越前代，其款式規模，造作精巧。」

「分水皴」的神奇色階

康熙朝青花，色鮮藍青翠，明淨豔麗，清朗不渾，呈寶石藍色，款識「若琛珍藏」的一對小茶杯，胎釉潔白堅硬，胎體翼薄，胎與釉緊密結合。注入白茶，意將山水畫有機結合成渲染的景象。

青花用渲染的「分水皴」，以一種顏色表現不同濃淡色調，這也是提倡以筆蘸濃淡不同青料，水在脂上釉出「分水皴」的神奇色階。《陶雅》說：「其青花一色，見深見淺，有一瓶一罐，而分至七色九色之多，嬌翠欲滴。」

嬌翠欲滴青花杯是山水，是品茗的境界，是藝術審美形態。由於美的開始非夢事，諸藝相通，茶清人心神，杯悅人性靈，一套花神杯就使茶境類乎在四季花境裡的即興。

用一杯列一花，每花杯寫五言、七言詩景致，用來品飲輕雋賞玩，詩語畫境滲在悠悠白茶杏黃的亮湯色中，虛虛淡淡的甜香在青花杯中呢喃……。

五彩十二花神杯

康熙青花杯中的「五彩十二花神杯」，胎身極薄，繪上花草水石，並以青花書寫五言或七言詩句：

一月—梅花／「素艷雪凝樹　清香風滿枝」

二月—杏花／「清香和宿雨　佳色出晴煙」

三月—桃花／「風花新社鷰　時節舊春農」

四月—牡丹／「曉艷遠分金掌露　暮香深惹玉堂風」

五月—石榴花／「露色珠簾映　香風粉壁遮」

六月—荷花／「根是泥中玉　心承露下珠」

七月—月季花／「不隨千種盡　獨放一年紅」

八月—桂花／「枝生無限月　花滿自然秋」

九月—菊花／「千載白衣酒　一生青女香」

十月—蘭花／「廣殿輕香發　高台遠吹吟」

十一月—水仙花／「春風弄玉來清畫　夜月凌波上大堤」

十二月—臘梅／「金英翠萼帶春寒　黃色花中有幾般」

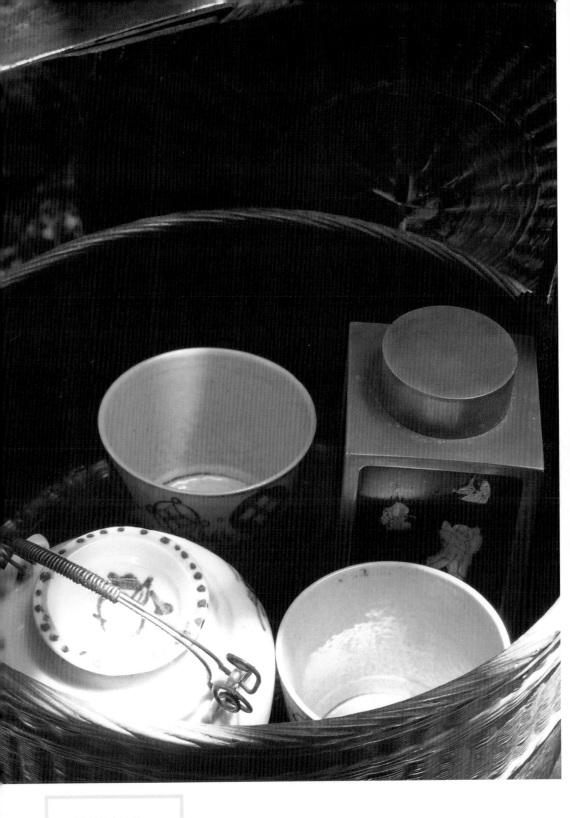

五彩青花杯（右頁）
古器今用回味無窮（上）

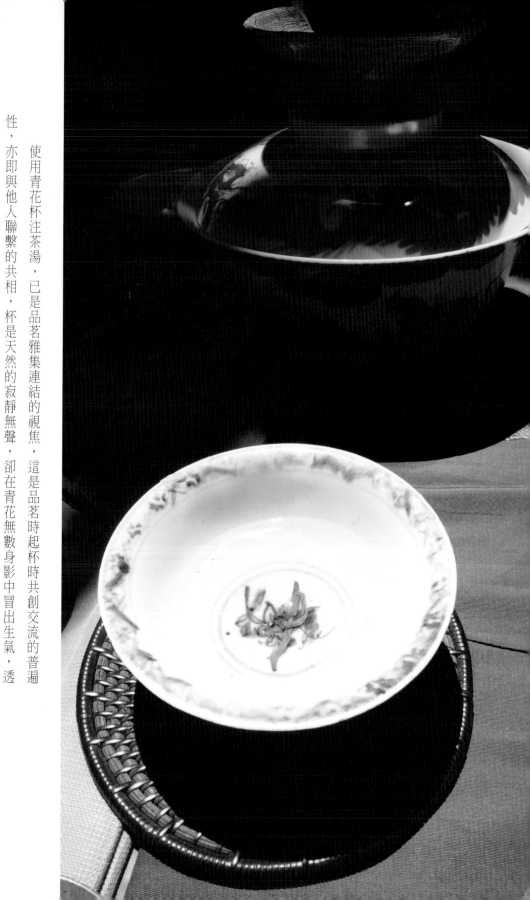

使用青花杯注茶湯，已是品茗雅集連結的視焦，這是品茗時起杯時共創交流的普遍性，亦即與他人聯繫的共相，杯是天然的寂靜無聲，卻在青花無數身影中冒出生氣，透過茶杯的渠道，進入青花感知的印痕。

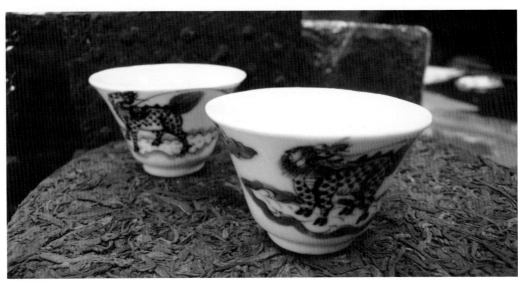

白茶輕描淡寫
（右頁）
青料色階層次多
（上）

白茶輕描淡寫，春暖翻心宇，願攜青花杯做清飲。

不是嗎？看康熙王朝的青花瓷杯獨樹一格，胎釉精細、青花鮮麗明爽，而贏得讚譽。這也是明式青花杯所表現的一種至人的情境，一種跳脫窠臼思維的呈現。由青花杯的歷史軸線中，去發掘器物的再生，給予生命就是古器今用，出現的品茗有感，回味無窮。

這就好比品茗時用的聞香杯應該都是筒狀的較聚香，事實上，以天然釉藥製成的明式青花茶杯，其形制為敞口，在使用時所留下的香氣卻更悠遠細緻。又以薄胎杯適於品飲高山茶，原因是薄胎聚香，但拿來與明式青花杯比較，可發現厚胎的明式青花杯更能持盈保香。

品茗除了好水好茶好壺，到了末端的品茗杯，在入口的霎那間，茶香的湧現，茶湯的滋潤，杯底的餘香，都在在撥弄著品茗者對茶的認知，難道你可以在品茗活動中忽略了這一環嗎？（註15）

評定白茶品質參考標準

項目	等級	品質特徵
外形	甲	芽肥長，茸毫均布，銀白
	乙	芽尚肥長，有茸毫，尚白嫩
	丙	芽瘦小，有茸毫
湯色	甲	杏黃明亮
	乙	深黃明亮
	丙	黃暗
香氣	甲	甜香濃郁
	乙	有甜香
	丙	陳悶
滋味	甲	甜和
	乙	醇和
	丙	熟悶
葉底	甲	肥嫩，杏黃
	乙	尚嫩，深黃
	丙	瘦小，黃褐

註15：評定白茶品質參考標準，資料來源：《茶葉審評指南》，北京：
中國農業大學出版社，1998

黃茶

青瓷的發色

9 章

茶湯形式是客觀自然形成，與泡茶者應用主體茶建構的一種吻合。

茶湯的濃淡，帶有品茗者主觀色彩，是品茗者對品茶經驗、味蕾敏感所做出的組合，習於品高山烏龍茶，見清雅淡味的君山銀針便主觀認為「無味」；但是，「無味之味」是極致之味，就得經由客觀形式的提鍊，用茶杯的顏色來應對，這時黃茶的「淡」，恰處於青釉的青，所對應出綠的鮮爽。

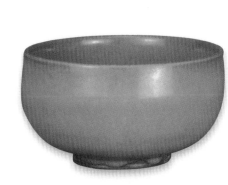

青釉連結・悶黃熟甜

如是鮮爽共構關係，由綠茶身上展開，黃茶多了悶黃的熟甜。善用青釉連結黃茶，使得呈現方式有了多元傳達；而獲得黃茶味覺甜蜜滋味。加上綠茶的清香不散，那麼選對因杯的直觀性提供品茗可視、可品的淺層直覺；又因可觸及青釉如凝脂的觸感，品茗的主觀心理打動內心直覺深層。

黃茶在揉捻前或初烘焙會加上一道「悶黃」工序，促使茶葉的茶多酚氧化，葉綠素分解，造成茶湯色變黃，更促進茶香由清香轉熟甜，這變形成黃茶的特色。愛上黃茶是綠茶本質認同而重購的滋味。它提醒品茗的自主性，要聆聽黃茶所揭示一個本源性悶黃的知性後，黃茶必然和瓷色相知相惜。

內心的深層直覺是對茶、杯的提鍊，是品茗者躍升對美的允諾，是對品味的肯定保存。黃茶的直覺包容何物？一般用單一化的抽象演繹：「淡」。這也是投影在淡而有味的魅力之中，如是賞析黃茶，便會使品茗之心意趨向單純化，加深賞用隱潛的香、甘、活、純的茶真味。

如何使優質杏黃茶湯在杯中發出明亮湯色，青瓷窯系燒製的青瓷杯婉約訴說黃茶的高貴脫俗，不靠直視白瓷的呈現，而是在特殊青釉物質具體化黃茶的明亮。

淡然有味，極致之味（右頁）
青釉連結 悶黃熟甜（上）
品茗蘊趣向單純（下）

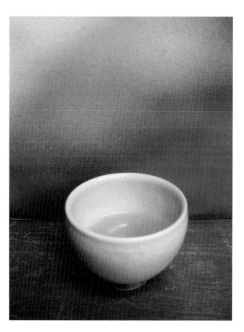

發現青釉與黃茶的凝聚，只有擁有培養深刻視覺和味覺的非凡領悟，才是同步開啟黃茶對青釉窯系杯器「色」的深度。

舞動發色魅力

學會看「色」的直覺形式，一旦具足了，就能以杯器和黃茶構成的意蘊，在杯器呈現存在方式中，超越本體單純品茶的淺層直覺，內在心理震撼了深層直覺，產生了對青釉杯存在意味：青瓷益茶。

青釉的「色」如何形成？

青釉窯系中，又以越窯青瓷出名甚早。唐朝的陸羽評越窯瓷器的論點，並非單是茶碗深層內容中對玉璧足特有風格禮讚，而是為青釉和感官煮茶法得出茶湯色的基調，提供了一種調和方式。

越窯青瓷形制隨時光演變，指涉成為茶器用品的碗與盞，又在釉色中舞動青釉的發色魅力，由釉色變化主要是龍窯內，擺設位置與所受溫度不同，燒成後出現釉色各異的青釉、青灰釉與青黃釉。

瓷器在氧化氣氛中燒成，胎釉中的鐵與足夠的氧結合，處於高價鐵（三氧化二鐵）狀態，就呈黃色；如在還原氣氛中燒成，因火焰中的氧不足，就會把胎釉中氧化鐵的氧奪去一部分，使釉呈青色。

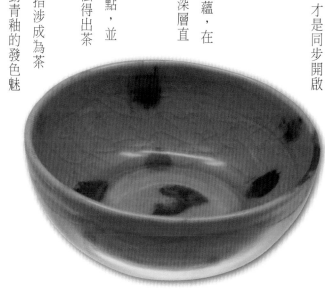

由於古代青瓷釉料調劑憑著經驗，使得釉中一氧化碳，作為青色發色劑的主角，總是出現波動。加上前述擺件所處窯口位置燒成氣氛多變，因此青釉顏色無法燒成一致性。

從唐代茶盞實物中觀察，可發現茶盞器形跟著時代變異。然，釉色卻是活躍在每次窯燒成後的波動中。

唐代早期，根據圈足的不同，可分為假圈足、圈足、平底與玉璧底四類形制。假圈足碗，侈口、微外翻，弧腹，也有淺腹和深腹：圈足碗，由假圈足碗演變而來，以侈口外翻、弧腹、不規整矮圈足碗居多；平底碗，均為直口、折腹，有圓唇、方唇與尖唇之分；玉璧底碗為敞口、斜腹、玉璧形底。唐代中期，玉璧底碗的數量增多，坦腹寬矮圈足碗，曾在象山南田海島唐元和十二年墓中發現過。

唐代晚期，碗類演變至碗腹加深，圈足變窄，增高。有圈足碗、撇足碗、玉璧底碗等。水邱氏墓（901）出土的秘色瓷碗，侈口、弧腹、圈足。口呈五曲，曲下外壁折棱線，微凹，內壁凸出，釉色青綠、滋潤。陝西扶風縣法門寺出土十三件秘色瓷器，大碗、敞口、斜直腹、口呈五曲，曲下外壁劃豎棱線，似五瓣花瓣，亦如一朵綻放的荷花。

五代時期，許多碗仿金銀器風格製作。一九七九年，吳縣七子山五代墓出土一碗，敞口，弧腹，圈足，釉色青綠。上海博物館藏青瓷碗，直口，斜直腹，平底內凹，釉色青綠滋潤。北宋時期，碗的造形有侈口深腹圈足、敞口斜腹小圈足、侈口弧腹臥足幾種。深腹碗的圈足變窄而高，腹部下垂。如遼代韓佚墓出土的一件青瓷碗，口沿內側劃一周花紋帶，內底劃對鳴鸚鵡紋，釉色青綠。

宋茶盞腹變淺

唐代的盞可由外形看出時代風格。唐早期盞以侈口、弧腹，假圈足較多見。唐中晚期，演變成直口，弧腹，圈足，外壁往往劃四條豎棱線。五代時，表現出侈口、弧腹，圈足變高。有的口部刻四曲，曲下劃四條豎棱線。北宋早中期，盞的腹部變淺，有的內底劃花紋，口至外壁壓印豎棱線等裝飾。北宋晚期，腹部稍深，圈足微撇。

杯器脫穎而出
（右頁）
茶碗的娛樂性
（左）

古寂與鮮豔的搭
配（右）

珠光青瓷 冷酷
之姿（左頁左）

獨一味清靜（左
頁右）

遼代韓佚墓發現盞與托。盞托敞口、六曲，曲下外壁壓印直棱線，呈花瓣形，高圈足。內壁畫蜜蜂和花卉紋，內底置高托圈。盞放入托圈中，呈為一套完美合諧的器皿。造形精美，釉色青綠，光澤晶瑩，製作精湛。上虞市所藏的盞托，由托座、承盤和圈足組成。高托座面戳印成蓮蓬狀，周壁刻覆蓮。盤口沿呈花口，面刻畫水波紋，高圈足外撇，足端亦呈六曲口，釉色青潤、光澤。

回顧生碧色

由歷代青釉茶盞實體觀察，每個時代窯口青釉都在波動變化，因而當古人吟唱「回顧生碧色，動搖揚縹青」指的鮮豔看綠色，不一定適用同一窯口，於是有青綠、青黃、深青、青藍。因此，形容青釉茶盞色很多，並非針對某種釉色瓷器，而是廣義的青瓷統稱。

古詩的吟唱，今人眼前的青瓷，能以黃茶和青釉瓷杯來賞翠色的流光溢彩，茶香竄入文化時空轉換，茶與杯相互連動的伊始。茶碗是嬌豔欲滴鮮花停駐的身影，將撲鼻沁脾的茶香盛在茶碗中，又博得絕美的讚頌。茶碗若盛開的花朵，隨風飄逸，是百花中眾人所愛的佳麗！

今日用黃茶配上青釉瓷杯的呈現更具歷史價值。唐代煮茶法已難復再現，平日泡飲的黃茶可任意取得，那麼青釉瓷杯把自己生命轉化為承載茶湯器皿，器皿是茶湯歷史的紀念碑，品味的形式是經由歷史紀念碑奠基。

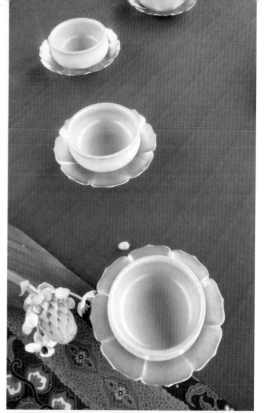

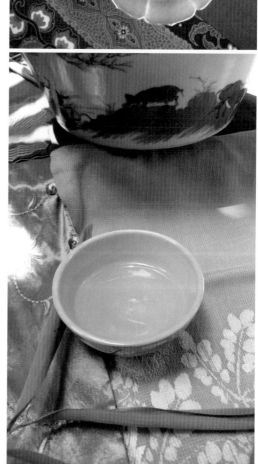

珠光青瓷‧冷酷之姿

以一件同屬青瓷窯系的「珠光青瓷」茶碗來說，它在青瓷窯系中稱不上「掇翠融青瑞色新」的精美，卻只是宋代福建同安窯所產青瓷中，釉中閃黃、碗中帶有篦畫紋飾的青瓷器，而器因人得名，「珠光」是日本僧人，也是品茶士，一個將青瓷茶盞釉色形制化約成「冷酷之姿」的茶道美學之中。

「珠光」是誰？日本品茶士遠藤元閑寫《茶之湯六宗匠傳記》中說：「珠光，和州奈良人，光明寺（或稱名寺）之僧。此居年十餘，二十四、五歲時始，住京都於三條建小庵，為相（能）阿彌的花之弟子，得京家之便，求知音，天性愛茶道，欲親睹唐代之茶。而企望於他，自然聲名高揚，有茶道俊逸之譽，應慈照院義政公召見後還俗，於堀川六條鮫牛町之西建茶庭而居。」

枯寂與鮮豔的搭配

珠光云：「茅蘆繫名馬佳也，粗席擺名具良也，以其風體為趣也。」茅蘆，粗淡的茶席，與此相對應的名道具則顯得更奢侈，珍奇而鮮豔。這種枯寂與鮮豔的搭配，調解出古樸—閑苦之趣。所說的有茶味是有其古樸之味即可。」珠光還說「凡人的茶，只有其古樸之味即可。」珠光茶湯精神卻是在到達「冷枯」意境之前應該是華麗美好的，所謂「幽玄」精神，對鬥茶的豪華與冷枯的比較中方可見珠光的精神。

美好的意識是以期待美、追憶美和想像美為軸心，在「花未必盛開才美，月豈能難圓方佳？雨中思月，暮中不知春至更有哀情深」的美的意識中，可發現新的美的意識，進而產生「月無雲遮而嫌」的美的意識。

岡倉天心（1863-1913，日本明治時期的藝術家與評論家）說：「茶道意在崇拜不完整之物。」茶的世界，經珠光吸收了與豪華的鬥茶會相反的「茅蘆名馬」這樣的比較美與「冷枯」式的不完整美，朝著幽雅茶的境地邁去。

珠光的「冷枯」反映在他所持茶具。茶盞，靜靜吐訴光輝，正若蘇東坡詩：「靜故致群動，空故納萬境。」一五八八年寫成的《山上宋二記》記載：「珠光茶碗，傳置總見院殿時代，因火災而遺失。唐物茶碗也，菱寶、篦紋有二十七，由宗易轉至三好實休，在代千貫、薩摩屋宗忻處，尚有口傳。」

貓爪紋寫意雲彩

珠光茶碗是因人命名而得名，而此茶碗經今人田野考證出自福建同安窯生產，亦是青瓷窯系的一支。碗的釉色青中閃黃，器表經由竹蔑劃出的紋路，似寫意雲彩，或象徵花奔，日本陶瓷稱此為「貓爪紋」帶有幾分詼諧。

有關珠光青瓷係與龍泉窯系同源，龍泉窯青瓷在南宋晚期進入另一高峰。由浙江南部向福建擴散，從閩北到閩南的廈門附近同安一帶，都燒造龍泉系青瓷。珠光青瓷即源生於此間。

龍泉窯青瓷的燒造，具有刻劃花的地域性風格。這種青釉刻劃花作品，碗內外以明快的刀法，化流暢的蓮花紋飾，有時在碗的外壁，刻以放射狀直線，由足底為中心，向口沿外側散射出去。這種刻劃風格是受北方青瓷窯口的影響。耀州窯對江西、廣東與浙江龍泉的產品，福建同安窯的青瓷風格也是傳承這窯系的風格特色。

珠光青瓷的產地很廣，整個福建地區和浙江南部的窯場，在元代都生產這種青瓷，稱為「同安窯系青瓷」。這類青瓷最精美的還是龍泉窯產品。龍泉窯修足規整，器足內外施釉，而福建諸窯的作品，足內底多無釉，有時器外近足處無釉。

厚而不流‧豐滿古雅

龍泉青瓷釉層豐厚，式樣優美，釉質柔和滋潤，有如美玉雕琢。有關龍泉窯的生產工藝，明陸容（1436-1494，字文量，號式齋，太倉人）在《菽園雜記》中說：「泥則取於窯之近地，其他處皆不及。油（釉）則取諸山中，蓄木葉燒煉成灰，並白石末，澄取細者，合而為油。大率取泥貴細，合油貴精。匠作先以鈞運器成，或模範成型，俟泥乾，則蘸油塗飾。用泥筒盛之，實諸窯內，端正排定。以柴簨日夜燒變，候火色紅焰無煙，以泥封閉火門，火色絕而後啟。」真實記錄龍泉窯情境。

明代龍泉窯的特色：光澤柔和的粉青色釉，與碧綠的梅子青釉是釉料的改進，上釉技能的提高燒成氣氛的有效控制。根據化驗結果，此時期的青瓷釉中氧化鈣的含量比北宋時期低了許多，而二氧化硅與二氧化鈉的含量卻提高，因而使青釉厚而不流，釉內氣泡不致變大，獲得一種豐滿古雅，有如美玉一般的釉色。

鵝皮黃別有風韻

青瓷釉料中含有一定的鐵氧化物，所以在氧化氣氛中燒成時，釉便呈現出不同程度的黃色，這也

貓爪紋寫意雲彩
（右頁）
崇拜不完整之物
（上）

是探索「珠光青瓷」的青中帶黃的釉色源
起。青瓷是在還原氣氛中燒成的，隨著還
原氣氛的強弱，釉便呈現出不同程度的青
色。窯的結構、木柴的種類與乾濕度，都
會影響釉色。所謂灰黃、鵝皮黃、蜜蠟、
芝麻醬、淡藍、青灰、青褐、墨綠、紫色
等各種釉色都會出現。其中蜜蠟、鵝皮
黃、芝麻醬等黃色釉，精光顯露，滋潤如
堆脂，別有風韻，雖稱「黃龍泉」之稱確
是望文生義的產物。

珠光青瓷茶盞的實體，滿載著品茶士
悟茶之神韻。積釉的紋飾，黃中帶青的
「冷枯」，不正是藝術造詣中所尋「遇之
自天，冷然希音」。

品黃茶的悶黃之味，原以為是一種冷
然，當青瓷茶盞在窯內火焰光譜兩極帶
中，忽以青潤→翠色→嫩荷→青黃→青灰
→深青的廣泛滲入詩人文人賞色雅興。

青瓷益茶得其色，在唐已有盛名，今
人無緣以團茶碾粉入鍑煮茶，卻可以黃茶
的黃甜之色對應青瓷茶杯，正如王羲之對

評定黃茶品質參考標準

項目	等級	品質特徵
外形	甲	芽肥壯，滿披茸毫，色杏黃
	乙	芽欠肥壯，有茸毫，色暗綠
	丙	芽瘦薄，有茸毫，色灰暗
湯色	甲	杏黃明亮
	乙	黃深
	丙	黃暗
香氣	甲	濃甜香
	乙	尚甜香
	丙	熟悶
滋味	甲	甜醇柔和
	乙	欠甜醇
	丙	悶熟味
葉底	甲	顯芽，黃亮
	乙	芽大小不一，色黃
	丙	芽大小不一，色黃暗

註16：評定黃茶品質參考標準，《茶葉審評指南》，北京：中國農業
大學出版社，1998

厚而不流 豐滿古雅（右）
青瓷飄逸風韻（左頁）

自得生命吐露光輝的詩歌：「在山陰道上行，如在境中遊。」青瓷釉色是靜照的起點，茶湯在盞中光明盈潔，品茗噗心，珠光的冷枯雅趣，是清明鮮爽的……。（註16）

青茶

薄胎的掛香

10 章

品茶不能單用理智來把握，洞悉青茶種種，懂得用薄胎杯取掛香，卻少了用整體心靈和想像力，那麼茶香只是慾望的引動，青茶的發酵，焙火的工序在理智中找尋平衡點，卻隱含一股心靈喜樂的源發與製茶的聯結想像。有了好瓷與薄胎杯，先不論窯口，先用心意品意境再入茶幽境。

青茶多樣・慎選杯器

青茶主要產區分布在中國福建、廣東兩省，以及台灣。這也是品飲功夫茶主要的茶種，而在品青茶善用紫砂壺的約制，就是砂陶婉約轉化青茶的單寧，使茶香、活、甘、醇，而用來品味杯器要深思熟慮，才可能滿足青茶多樣與多變的面貌。

青茶經由中度發酵而成。著名的青茶茶區有福建閩北武夷茶、閩南安溪鐵觀音、廣東鳳凰單欉。台灣從北到南有：包種茶、東方美人及烏龍茶。

茶常因茶種名稱、種植地名或是販售茶行、茶商定名，而衍生出五花八門的稱呼叫法。例如同樣以軟枝烏龍茶種在台灣阿里山或梨山，就分別被冠上「阿里山高山烏龍茶」及「梨山高山烏龍茶」之名，使人誤以為是不同的茶種。

同樣地，將台灣軟枝烏龍茶種再移到越南、緬甸等地方種，就成了「境外茶」。

茶種位移種植，例如：閩北矮腳烏龍茶移種到台灣北部，就在地化成了台灣烏龍茶。

青茶名稱系譜釐清，簡易的方法就是看茶葉外形。青茶在製成工序完成後呈現條索狀與捲球狀。條索狀，以武夷茶、鳳凰單欉、包種茶、東方美人茶為代表；捲球狀。則以安溪鐵觀音、凍頂烏龍茶和高山茶等為代表。

杯口吐納香氣
（右頁）
轉化青茶的單寧
（上）
茶區茶香盎然
（下）

「大」、「小」杯的朦朧

不同外形的區隔，青茶還要加上焙火因素。青茶，製成烘焙工序而形成不同風味的表現：同一種烏龍茶產自同一產區，但因烘焙方式與烘焙火度輕、重不同，而有炭焙、機器焙。使用焙火方法不同，又有對茶烘焙程度不同，可分輕焙、中焙或重焙。

如何在諸多不同因子中找到青茶的好滋味？又如何能在諸多茶種名目裡優游使用杯器，直指青茶湯，明白道出茶內質的靈光。（註17）

註17：評定青茶品質參考標準，《茶葉審評指南》，北京：中國農業大學出版社，1998

評定青茶品質參考標準

項目	等級	品質特徵
外形	甲	重實，緊結，深綠油潤
	乙	重實，深綠尚潤
	丙	尚緊實，色欠潤
	丁	欠緊實，色枯
湯色	甲	黃深
	乙	黃欠亮
	丙	澄黃尚亮
	丁	澄黃明亮
香氣	甲	老火帶粗氣
	乙	老火香
	丙	有花果香
	丁	花果香細膩
滋味	甲	清爽鮮醇細膩
	乙	清爽欠細膩
	丙	炒麥香味尚適口
	丁	炒麥香味，帶粗口
葉底	甲	綠亮，綠葉紅邊，肥軟
	乙	粗壯，紅綠相映，尚亮
	丙	青暗
	丁	青暗，粗老

青茶焙火多樣性（上）
烏龍高香 杯面馥郁（左頁）

10 青茶・薄胎的掛香 ― 148

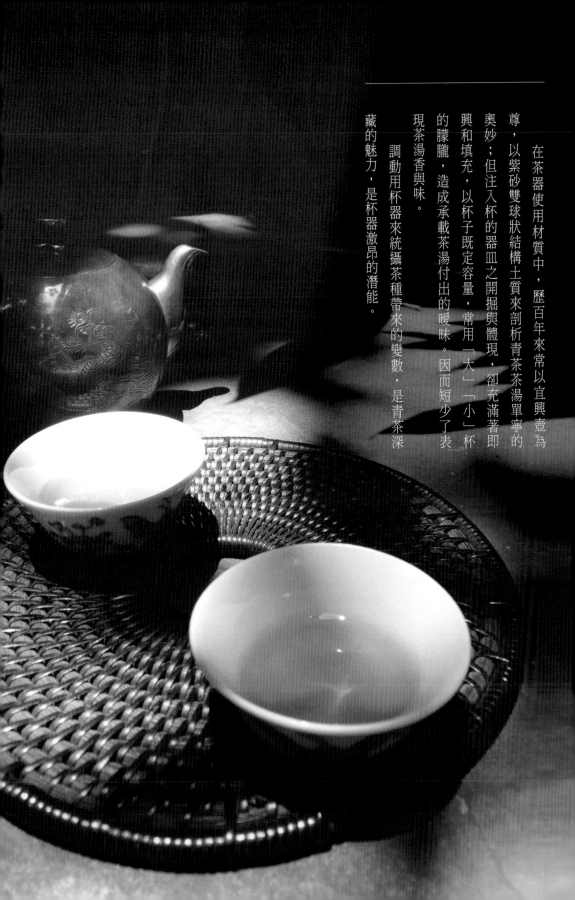

在茶器使用材質中，歷百年來常以宜興壺為尊，以紫砂雙球狀結構土質來剖析青茶茶湯單寧的奧妙；但注入杯的器皿之開掘與體現，卻充滿著即興和填充，以杯子既定容量，常用「大」「小」杯的朦朧，造成承載茶湯付出的曖昧。因而短少了表現茶湯香與味。

調動用杯器來統攝茶種帶來的變數，是青茶深藏的魅力，是杯器激昂的潛能。

胎土

東方美人茶　鳳凰水仙茶

烏龍茶　武夷茶

包種茶　鐵觀音

X：變數

制　　　　　　　　　　　　　　　　形

試以青茶選用茶杯之變數控制圖來說明。（註18）

不同變數會影響茶湯表現，可能是燒結溫度，可能是上釉藥，在製成固定形制後，

品茗時無法改變；但製杯嚴謹背後，潛藏嚴密製作密碼。

說明：

（1）中間圓形，係六種最具代表性青茶，按各種茶常態表現上層東方美人，鳳凰水仙焙火重，其次是武夷茶、烏龍茶，再者是包種茶和鐵觀音（安溪鐵觀音以輕焙火出現，過往則是重焙火，台灣鐵觀音亦若是）。

（2）胎土所列變數，指的是杯器用高嶺土、陶土等不同配方、燒結溫度，涉及了對茶湯散發香味的傳導性，而形制是指杯形是敞口或是縮口，直接影響茶湯香氣的表現。

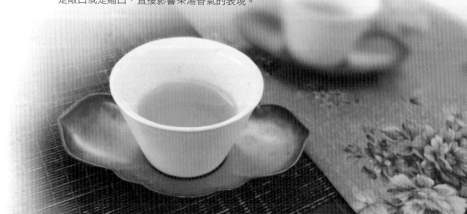

吐露舉杯的解碼

用杯品茗者藉此催化杯與茶的共鳴，進而產生共生。品茗者可設下品茗在場時一種存在的「現時性」，那麼如何掌握「當下」？要是在品茗用杯中找到停駐的曙光，而不是對杯器製作名氣所迷惑或是反轉在杯器的價格，那麼品茗用當下的現時性，就會吐露一次舉杯的解碼，試著用泡出同一種茶的茶湯，放到不同杯器，觀察體味現實茶香茶味的起伏變化。

例如，高山烏龍茶注入敞口杯與束口杯，前者散熱快，香氣比較不持久；後者則凝聚高山茶茶香。這也是品茗時採用聞香杯、品飲杯的考量吧！但聞香杯的形制，本身就是一款變數。

杯子的器形、釉色存在變數關係：茶香飛舞扣合著茶的熱泡引動茶幽遠粉香，聞起來又存在又虛無。用心掌握茶種和杯器變數，找出固定位置的配合。

工夫茶器，講的是泡茶的功夫，更講究茶器的使用。工夫茶器中對杯子的要求，獨嗜此道的品茶士清嘉慶年間的俞蛟（1793-1800，字青源，號夢廠，山陰〔今浙江紹興〕人，任廣東興寧典史）在《夢廠雜著・潮嘉風月》記述在潮州韓江六蓬船上喝茶情景：「工夫茶，烹治之法，本諸陸羽《茶經》，而器具更為精緻。爐形如截筒，高約一尺二三寸，以細白泥為之。壺出宜興者最佳，圓體扁腹，努嘴曲柄，大者可受半升許。杯盤則花瓷更多，內外寫山水人物，極工緻，類非近代物。杯小而盤如滿月……爐及壺盤各一，杯數則視客之多寡。」

白能襯色，薄能起香（右頁）

吐露舉杯的解碼（左）

秋宜荷葉杯

杯小而盤如滿月，是品工夫茶精緻度的表現，周凱（？~1837，字仲禮，號芸皋，又號撈蝦齋，別署內自訟齋。浙江富陽人）在《廈門志‧風俗篇》中說：「俗好啜茶，器具精小，壺必孟公壺，杯必曰若深杯。」

潮州的工夫茶，對茶器特講究，對茶杯的要求是按時序季節來區別的。

翁輝東在《潮州茶經‧工夫茶》中說：「茶杯以若深製者為佳，白地藍花，底平口闊，杯背書『若深珍藏』四字。此外，還有精美小杯，直徑不足一寸，質薄如紙，色潔如玉，稱『白玉杯』。不薄不能起香，不潔不能襯色。目前流行的白玉杯為楓溪產，質地極佳。四季用杯，各有色別；春用『牛目杯』，夏宜『栗子杯』，秋宜『荷葉杯』，冬宜『仰鐘杯』。杯亦宜小宜淺：小則一啜而盡，淺則水不留底。」

若深（琛）杯，落款「若深」（若深是清康熙景德鎮製瓷名家，「若深珍藏」則為民窯瓷器款識）的製作為佳。但因若深名氣太大，就像製壺界的「孟臣」一樣，凡製青花杯者莫不在底款書寫「若深珍藏」款識以提高身價。

關於「若深珍藏」，陳香白（廣東省韓山師院潮汕文化研究中心副教授）《潮州工夫茶概論》中說：「茶杯之最著名者是康熙年間製作之『若深杯』，屬青花瓷類，落款為『若深珍藏』。以『若深』為號的康熙年製青花瓷題銘還有『慶溪若深珍藏』、『西朱若深珍藏』數種。」

薄胎表香‧各有千秋

今人使用工夫茶杯，以白瓷杯為主，以其外觀博得不同稱謂，如：白玉令、白令杯、

功夫茶講究茶器（右）
功夫茶品真香（左頁）

牛目杯，有小、淺、薄的特點。白能襯色，薄能起香，潮州當地人按季節用杯：夏天使用杯口微外侈的「反口杯」：冬日口不外開。

青茶的掛香，薄胎最易表現：著名的青茶又細分香味，各有千秋。試以武夷茶、烏龍茶、鐵觀音三款間的微細差異說明如下：

有關武夷茶／鑑賞武夷茶首在品「岩韻」，歷代文人雅士莫不窮究這種美妙韻底！清嘉慶年間進士梁章鉅寫《歸田瑣記》，將武夷茶的風韻歸結為「活、甘、清、香」四字。後來茶師進一步詮釋「香、清、甘、活」的岩韻如下：

（1）香／武夷茶香包括真香、蘭香、清香、純香。表裡如一，稱純香；不生不熟，稱清香；火候停勻，稱蘭香；雨前神具，稱真香。品飲武夷茶聞香時，各人有各的感受：「茶香馥郁具幽蘭之勝，銳則濃長，清則幽遠。」「其香如梅之清雅，蘭之芳馨，果之甜潤，桂之馥郁，令人舌尖留甘，齒頰留芳，沁人心脾。」

武夷嘴華‧杯底留香

（2）清／指茶湯色清澈艷亮，茶味清醇順口，回甘清甜持久，茶香清純無雜，沒有「焦氣」、「陳氣」、「異氣」、「霉氣」、「悶氣」、「日曬氣」、「青草氣」等異味。香而不清的武夷茶只算是凡品。

（3）甘／指茶湯鮮醇可口，滋味醇厚，會回甘。香而不甘的茶是「苦茗」，不算好茶。

（4）活／指品飲武夷茶時的心靈感受，這種感受在「啜英嘴華」時需從「舌本辨之」，並注意「喉韻」、「嘴底」、「杯底留香」等。

清朝袁枚《隨園食單》有生動描述：「余遊武夷，到慢亭峰、天游寺諸處，僧道爭以茶獻。杯小如胡桃，壺小如香橼，每斟無一兩，上口不忍遽咽，先嗅其香，再試其味，徐徐咀嚼而體貼之，果然清香撲鼻，舌有餘甘。一杯之後，再試一、二杯，令人釋燥平矜、怡情悅性，始覺龍井雖清而味薄矣，陽羨雖佳而韻遜矣，頗有玉與水晶品格不同之故。固武夷享天下盛名，真乃不添（名不虛傳），且可淪至三次而其味猶未盡。」

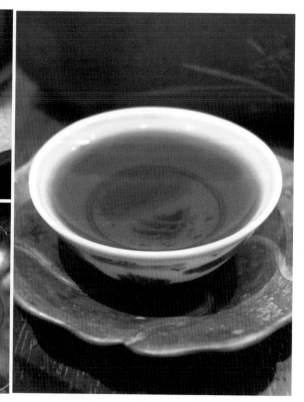

香、清、甘、甜四字如點穴，道盡武夷岩茶鑑別之法；然在無法試飲下，如何由外型定好壞、分高下呢？

事實上，品鑑武夷岩茶除了看、品外，更具體模塑武夷岩茶的口訣和分析如下：為「三看」、「三聞」、「三品」及「三回味」。

三看三聞三品

一看/用眼睛評斷。一看茶葉的外觀形狀和色澤；好的岩茶外形條索應緊結重實，條形勻整飽滿，色澤青褐，潤亮呈「寶光」，細看葉面有蛙皮狀沙粒白點，俗稱「蛤蟆背」。二看湯色：優良岩茶沖泡後茶湯色應是橙黃和清紅，清澈明亮；濃茶呈鮮亮琥珀色。三看葉底：葉片極軟，葉邊呈暗紅色，中央清綠略帶黃色。

三聞/岩茶泡開後要聞三次。第一泡聞岩茶香氣的高低及有無異味。第二泡聞岩茶的香型。如肉桂呈桂皮香型，水仙呈蘭花香型。第三泡聞香氣持久度，好岩茶「七泡有餘香」，大紅袍「九泡不失本味」。

聞香時講究「三口氣」：不僅靠鼻子聞，而且將茶湯散發出的香氣自口吸入，從咽喉經鼻孔呼出，連續三次，這樣可以更細膩地品評香型，感受岩韻。

三品/指品啜茶湯來評鑑岩茶的內質。一品火功，判別是「足火」或「老火」。足火的岩茶茶湯有糖香的甜味；老火的則有焦苦味。若茶湯帶青草味，則是因火功不足所致。二品滋味，看茶湯是鮮爽、甜爽、濃醇、醇正、還是平和、淡薄、甚至粗淡、生澀、苦澀。個人對茶湯滋味喜好不同，一般而言好岩茶湯入喉順口滑潤有活性，初品時雖有茶素苦澀味，但回甘明顯。三品岩韻，武夷茶「臻山川精英秀氣所鍾」，散發「岩骨花香」，雖然體會這樣的韻味並非易事，確是品飲武夷茶最大樂趣。

武夷嘴華 杯底留香（右頁左上）
杯面香辨茶質（右頁左下）
三看三聞三品（右頁右）
武夷茶清香甘活（本頁）

烏龍高香・杯面馥郁

有關烏龍茶／當茶行老闆讓你喝一杯茶時，請不要一口飲盡，應該分段聞香：先輕聞杯面與中段的茶湯香，以及最後的杯底香。在試茶時，若聞到有濃烈像是剛切割過的草青味，是採摘時遇上陰雨天。雨天濕度高，又無太陽可以曬青，製茶時難驅除水分，讓茶葉的內含物正常轉化，因而影響茶香。反倒是晴朗天氣時濕度較低，對茶的香氣與醇度有利。

接著拿起聞香匙或聞香杯，在喝完一杯烏龍茶後聞聞「冷香」，尋找一些訊息。冷香中的甜味表示茶的烘焙到家，若出現焦炭味表示茶的烘焙太急，沒讓茶與火交融；冷香若不帶花香，那麼，之前茶湯的香氣就十分可疑，可能是以香精製成。

聞了茶香之後接著以杯就口，在品飲的過程中，可「茶」言觀色：茶湯顏色必須光明亮麗，表示製茶工序完備，已將茶的苦澀味去除，同時在烘焙時將茶苦水盡去，因此茶湯喝起來滋味清爽不悶。

許多人拿了茶杯只聞杯面香，忘了口腔中的滋味與回甘的香氣，茶湯入口甜，反映茶葉裡的含醣成分，回甘代表製茶手法精緻，這就是茶喝得「很滿口」的感受，如同品飲葡萄酒必須要有韻味（elegance），質佳的烏龍茶要有香氣也要有韻味。

聞香杯獲共鳴

如何聞香？如何看葉底？都是分辨茶質好壞的關鍵。品飲時應讓味蕾與茶湯充分接觸，這也是將味蕾慢慢打開的方法，藉著細細品味，分辨山頭氣，才能與茶互動。

柱狀高腳茶杯易聚香氣，俗稱「聞香杯」，很容易獲得品茗者共鳴。茶香聞得到，品茗者還得用鼻子，加上用心，才能登臨茶香世界！

觀韻熟美 杯沿激嗅（右）
聞香獲共鳴（左頁）

「很香」是概約的說法，沒有科學量化指數，卻可很文藝氣息地描述：花香指的是哪一種花？奶香又是哪一牌子的奶？香味，是無法用抽象的詞彙來形容的。

茶湯受杯器形制影響，薄胎、原胎瓷器的傳熱性、傳導性都不一樣，也會波及到茶香。

薄胎杯，本身傳熱快，亦發散香味，用來品高山烏龍茶有加成效果；厚胎杯保溫好，品用中焙火茶，有加乘醇原湯汁效果。

瓷器製杯用來品烏龍茶，易出清香味；若用陶器杯，尤其未施加釉的陶杯，則亦吸走香氣，故不建議使用！

觀韻熟美‧杯沿激嗅

有關鐵觀音／採用熱嗅、溫嗅、冷嗅相結合。茶的香氣有品種香、地域香（也稱風土香）和製造香。先嗅品種香是否突出，再區別香氣高低、長短、強弱、純濁。凡香氣清高，馥郁幽長，皆為上品。

香氣得靠嗅覺辨別，香氣的出現，是茶葉本身含有芳香物質，這些芳香物質通過沸水滾泡而揮發，若開水溫度不夠高會影響香氣。揮發的芳香氣體與嗅覺接觸，溶解在鼻黏膜嗅覺神經附近的黏液裡，嗅覺神經的末端受到刺激，通過化學作用，使大腦產生香的感覺。

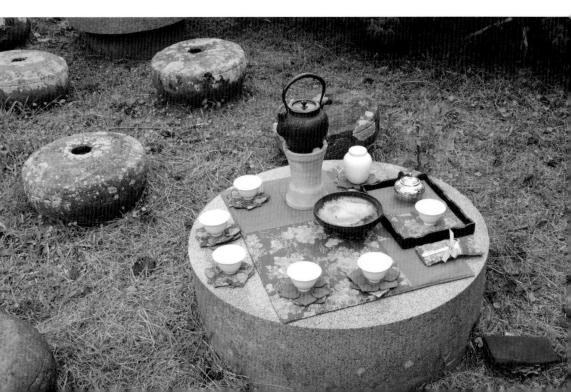

茶葉開湯後，茶葉內涵成分溶解在沸水中所呈現的色澤為湯色，又稱水色。主要項目有：（1）茶湯顏色（金黃、橙黃、橙紅、清黃等）、（2）茶混濁濃度和碎屑、（3）茶湯濃度、（4）第一二三次沖泡時茶湯色澤等的變化差異。同時看湯色要分析：（1）結合茶湯溫度，溫度下降時湯色轉濃、（2）和各茶季相結合，春季湯色以金黃為佳，夏季則橙黃，秋季為淺橙黃最好、（3）和品種相結合，各品種湯色不同，春茶如鐵觀音為金黃橙黃色，黃淡為清黃色等。茶湯的色澤分淡黃、青黃、淡紅、褐紅、青黃、清澈度。

鐵觀音茶滋味純厚鮮甜，香氣清芳高強，特殊之香氣以「觀音韻」有別其他烏龍茶。水色金黃，葉底肥厚軟帶潤。

鐵觀音香味粗略分類為品種香、花香、果香、蜜香、松脂香、季節香等，如果要更清楚鐵觀音之香與甘醇，可將沖泡好第二、三泡茶湯放涼了，再喝半口茶，由口腔溫熱茶湯，徐徐讓茶湯滑入喉嚨，再將口中的茶香用鼻孔向外吐氣，即可感受到鐵觀音的甘醇。

香，接著再喝半口溫或冷的白開水，即可感受到鐵觀音的甘醇。

嗅香氣時，用一手揭開杯蓋靠近杯沿，用鼻清嗅或深嗅。為正確判斷香氣的高低和類型，嗅時應重複一兩次，但每次嗅的時間不應過長，過久會失去嗅覺敏感度。

青茶類的花香可分為：馥香型（香甜持久）、清香型（清長純正）、淡香型（青長低沉）、青香型（高長有青味）、辛香型（刺激性強）、焦香型（有焦糖香）等。

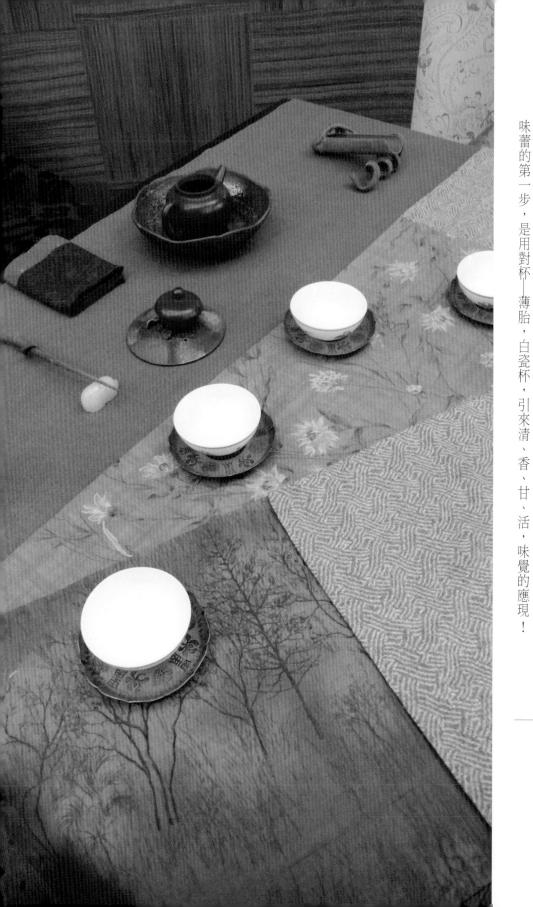

武夷茶、烏龍茶、鐵觀音，不同茶種有焙火、香氣、韻味等極致的體驗，如何引動味蕾的第一步，是用對杯——薄胎，白瓷杯，引來清、香、甘、活，味覺的應現！

紅茶 提把的閒情

從茶葉的外表到品茶的核心，一條精緻確實的紅茶之路，標示著西方人愛上紅茶所醞釀經歷的無限上升之路。由茶的品法，漸次豐富，品原味（plain tea）或是加上奶（milk tea），亦或是檸檬紅茶（lemon tea），以及用花、香料焙成的加味茶，陸續登上品飲舞台，累經品飲的泡飲，卻是東方遇上西方的驚艷！

反覆品飲中，引出一條針對紅茶器的主線，深刻地將茶湯的本源性簡化，以理性容量與量化的西方泡飲方式，懸置了東方中國品茗自在的隨心所欲，而將品紅茶定格的，竟出自於「杯把」。

西方紅茶器中的杯子，它脫形於模糊的「大」、「小」杯量，當下用茶量化的毫升數，規制出茶與水的交流，讓知覺契合紅茶的量化用器！形成一套有組織結構杯的世界，更是透過瓷器品牌的通路，推行而成為品紅茶用杯量約制的實情，並已成為品茶用杯通行的共識。

紅茶杯的實情表露在器形上！意味著每一只紅茶杯和每一茶組部分相對，以一杯相對於整體茶器組，品茗才可能得到茶湯釋放，才是紅茶茶容顏顯現。而在每只紅茶杯身上，已存在一些精妙設計：杯把，正是西方紅茶品用的原點，有了杯把的杯子成為「紅茶杯」。

在視覺的指認下，有把的杯子自然是為紅茶服務專用的，其相應的容量顯現，並定出200-300c.c.的正統性，容量與杯把形制成為連接和品紅茶的彰顯性。

品飲文化交流杯器（右頁）

紅茶的量化（左）

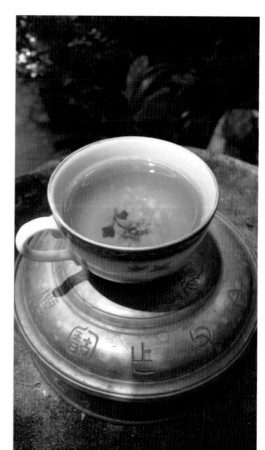

有杯把‧有機體

「容量」是有機體，獨立在杯體內，是表達為紅茶服務的專情；「杯把」更是紅茶杯參照的中心點，兩者不可分割的因果關係，適切地表述紅茶杯歷經三百多年風華所具足的文化意義。

紅茶杯的容量如何定出來？東西方對品茗的認知感截然不同。西方名瓷系列中，像是麥森（Meissen）、皇家哥本哈根（Royal Copenhagen）、瑋緻活（Wedgwood）等世界知名品牌約定的共知：杯子的容量定在200-300.c.c.，同時揭舉了正統標準滿杯是200.c.c.是為一種基準。

東方的紅茶已被西方有杯把的紅茶杯擊退，而漸將東方世界中常見的杯器閒置不用；儘管使用互為競爭，卻在形制中出現巧妙的錯置與安排：紅茶杯的容量是由日本茶碗所引發的靈感？日本茶碗連結上升的關係，正是源自中國宋代的茶盞。如此巧妙的姻緣是誰來安排？還是一場美麗邂逅連結下的不了情。

「把手」連接的杯器，在外觀的視覺焦點更顯見是一種混種文化的交融，竟寫在杯子有無把手的功能設計身上。把手在機能使用中又具設計感，光是把形又見千萬風姿，由出土的把手杯與世界所發行各式把手各領風騷。

把手各領風騷（上）
有杯把 有機體（右）

將功能融入造型，站在使用者的立場，「杯把」小設計卻有大妙用。

有「把手」的茶杯在機能與使用法分為：（註19）

下支型／把手下部凹狀，供中指停靠，由下方支撐茶杯。

上押型／大拇指可由把手上方突出或轉折突起的把來端住茶杯。

下支上押型／分別由中指、大拇指分擔拿杯的力量，用中指支撐手端用茶杯。

橫握型／把手細長，可用食指和中指橫握持杯，這類茶杯杯型較小。

寬大橫握型／以大拇指外的三指或四指放入把手當中橫握持杯。

指摘型／用時只與大拇指的指尖，左右指摘方式持杯。

六造形原創，在紅茶杯世界放光彩。

一七一〇至一七一二年，麥森窯所製貝德賈炻器茶杯，用「上押形」設計風靡市場。

西方把手杯成了「紅茶杯」代名詞；這種把手杯在一九九八年發現的沉船「黑石號」中出現了，其象徵意義非凡。把手見證了杯子的互相學習、仿效的文化交流。「黑石號」沉船中發現的白瓷約有三百件，器形單純，有杯、杯托、碗、執壺、罐等等。其中打撈出的杯器有無柄斂口杯與單柄斂口杯。

斂口杯的基本形制是：斂口、弧壁、深腹、淺圈足、足底平切，有的圈足外撇。單柄斂口杯形制又有：束腰形、垂腹形兩種。單柄杯形式早於今日西方名瓷千年，就形塑出斂口杯形，是由金銀器中得來的靈感。

紅茶杯把手設計分類

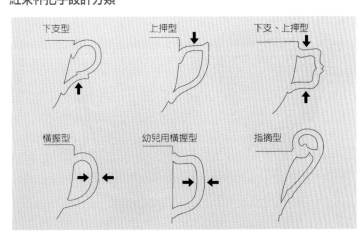

下支型　　上押型　　下支、上押型

橫握型　　幼兒用橫握型　　指摘型

註19：紅茶杯把手設計分類，仁田大八著，《邂逅英國紅茶》，台北：布波出版有限公司，2004（編輯部繪）

有田燒的容量情緣

撇口杯是仿金銀器的造形，一九七○年西安何家村唐代窖藏出土的掐絲團花金杯，和一九六三年西安沙坡村出土的素面銀杯，一部分可能是中國工匠的仿製品，亦可能是粟特工匠在中國的製品。「黑石號」沉船中的金杯即屬粟特式器物。

由此可知，茶碗或茶杯是以手持用的器皿，必須能與人手結為一體，才能得心應手，針對茶杯標準容量的由來：一七○九年，統治德國薩克森大公國兼任波蘭國王的奧古斯特二世在麥森城內的亞伯特堡成立王室專用瓷器窯，此為「麥森瓷窯」的前身。當時國王要求茶碗的容量要和日本有田燒茶碗容量一樣是200c.c.。麥森窯生產「藍洋蔥」(blue onion)系列的茶杯，說明一本初衷的容量堅定情誼，自一七三九年生產至今圖案的風格不變，200c.c.的容量不變！

麥森的茶杯堅持長達三百多年的容量、圖案紋飾，正符合消費者容易拿取的器形。單手把形制正代表西方紅茶杯深深連接著東方茶器的結構，這種融入也是茶杯器形的混種文化下的產物！

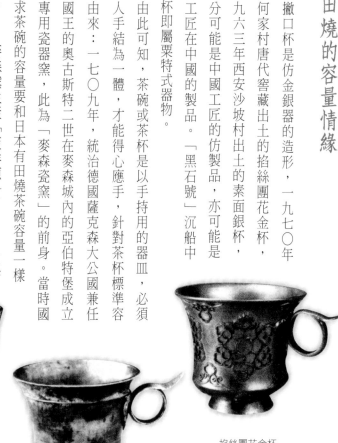

金杯

素面銀杯

掐絲團花金杯

11
園 紅茶・提把的閒情 ｜164

失落的環節

由日本觀點出發，德川時期（1603-1867）就訂定了茶碗的基本尺寸：碗口徑12公分，高度是口徑的一半，用來裝茶湯容量為200c.c.。同日本觀點指稱，西方茶杯模仿日本茶碗的口徑所注入茶湯的容量。

在西方、東方茶杯的連結中，卻出現一段失落的環節（missing link）。那麼日本茶碗的形制容量又從哪兒來？將中國宋代茶盞與日本茶碗的類比，容量相扣的連結因子是：日本向中國習得的茶盞外觀，與燒結後的容量。

將德川時代茶碗的口徑與高度拿來與一只中國宋代建陽窯黑釉茶盞口徑作對比，結果是口徑12公分，碗高是口徑的一半。若是取如此標準大小的宋代茶盞來參照，又會發現茶盞注水到了第二道折口時，容量正好也是200c.c.，找到了失落環節的連結，茶盞的關鍵「容量」是東方到西方的超連結關係。

宋代茶盞利用杯形上所留下的折口，成為度量容量的妙法，在一次視線的注視中，折口的表情顯現精妙的參照：200c.c.到此界。

茶盞本身不偏不倚，透過觀察交錯，展現出存在的容量意義，正是賞茶鑑器的文化蘊詠。

紅茶的容量情緣
（右頁上）
紋飾的視覺效果
（上）

一朵花・水面計

以中國宋代茶盞設計的兩道折口，分別用來置茶末量，以及注水量，這種以杯折口的標示茶水定量法，與十七世紀後西方名瓷製杯深具關聯性。當時西方瓷杯內繪有花草、蟲魚等圖案，作為顯示水注入杯的度量，而稱為「水面計」（water gage）。

藉杯裡的一朵花或蟲草等可愛圖案增添品茗時的視覺效果，連結到中國黑釉茶盞以金彩或銀彩繪飾的吉祥字或是圖案，以致注入擊拂產生的視覺效果。

東西方茶杯上的巧思安排，納入度量的考慮時，茶杯內的圖案，恰似注水的「水面計」，而其所獲得的水量就是200c.c.。

藉由杯內的小圖案提示注水的份量，正是品茗注水時的一款精心，是品茗者泡茶觀照自我的況味！更成為茶主人倒茶分享茶友的提醒。在品紅茶的用量，因杯以存在的理性，遇到中西不同紅茶時，滑進絕對標準量化中，卻不能失去品不同紅茶的自然本性！

容量的巧合是文化深層的相知，也告示了瓷器貿易的活絡。從十七、十八世紀的訂購紀錄，茶專用瓷杯興盛不衰。

一朵花　水面計
（右）
釉下彩的活力
（左頁上）
品法東西交流
（左頁中）
瓷器外銷風華
（左頁下）

一千個帶托盤的飲料杯

耶爾格（Jörg）《十七世紀中國向荷蘭出口瓷器的狀況》中提到，十七世紀九〇年代，巴達維亞的瓷器經銷商曾做出估計：他們每年接受的中國出貨為二百萬件瓷器。

耶爾格《瓷器與中國，荷蘭的貿易》書中記載了荷蘭從一七二九到一七九三年進口瓷器的確切數字。一七五六年，荷蘭的一個單項訂購統計如下：一百個魚盤、二百個湯碗、二百套餐具、一千個茶壺、一千個痰盂、一千個帶托盤的飲料杯⋯⋯。

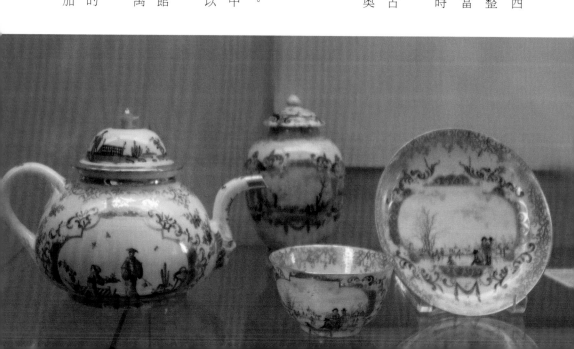

霍華德‧大衛與約翰‧艾爾斯（Howard and Ayers）所著的《中國為西方》中，估計在十八世紀，景德鎮平均每星期生產二百件外銷瓷，整個十八世紀生產約兩百萬件出口瓷器。這只是全部出口瓷器的1%。當時，東印度公司的船到達廣州，每回航行能帶回十五萬件瓷器。當時，英國、瑞典、丹麥與其他國家也參與瓷器貿易。

中國瓷器外銷的驚人數額，引起歐陸投入研究，前面提到的奧古斯特皇帝下令研發製瓷的秘方，而在一七○九年獲得成功。接著，奧古斯特便在麥森成立製瓷工廠，並引動其他國家瓷器的興起。

釉下彩的青花圖案

從瓷器身上看得到中國與歐洲瓷器在風格上的相互影響。

一七五二年，荷蘭貨船海爾德馬爾森號從廣州開往阿姆斯特丹的途中沉沒了。一九八五年，這沉船被英國團隊打撈出水，超過十五萬件以上的瓷器重見天日。

耶爾格《海爾德馬爾森—歷史與瓷器》：在海牙的國家檔案館中，保存了海爾德馬爾森號所載貨物目錄的副本。當中包括六萬三千六百二十三件帶托盤的茶杯。

海爾德馬爾森號上的瓷器多來自景德鎮，而全部都繪有釉下彩的青花圖案。其中茶盞的中心繪有幾片花瓣。基本的構圖經過添枝加葉，最終發展出山水畫。

品法用杯·東西交流

中西瓷器的交流，杯器的圖案、形制的互為影響，是先由中國影響歐洲，再由歐洲深深影響中國。杯器如是，紅茶亦復如此！那麼，西方發展出來製造紅茶和中國紅茶之間，在用杯品茶時出現哪些差異？

中國紅茶與西方紅茶在分類上是相容互見。由「中西紅茶名稱表」（註20）中可見葉茶類的分組以西方紅茶現行的FOP（Flowery orange pekoe）為例，就是中國花橙黃白毫，而西方稱FBOP（Flowery broken orange pekoe）和中國花碎橙黃白毫的分類是相通的。紅茶名稱互通，但杯器的使用出現差異。茶器以「杯組」（Tea set）模式，所生產的名瓷名牌是主流。

中西紅茶名稱表

類別	花色名稱	英文名稱	簡稱
葉茶類	花橙黃白毫	Flowery orange pekoe	FOP
	橙黃白毫	Orange pekoe	OP
	白毫	Pekoe	P
碎茶類	花碎橙黃白毫	Flowery broken orange pekoe	FBOP
	碎橙黃白毫	Broken orange pekoe	BOP
	碎白毫	Broken pekoe	BP
片茶類	碎橙黃白毫片	Broken orange pekoe fanning	BOPF
	橙黃片	Orange fanning	OF
	白毫片	Pekoe fanning	PF
	片	Fanning	F
末茶類	茶末	DUST	D

註20：中西紅茶名稱表，《茶葉審評指南》，北京：中國農業大學出版社，1998

選好壺配對杯
（右頁）

樂活下午紅茶
（左）

例如德國麥森與英國瑋緻活的「壺與杯」組，不同品牌圖案各具特色，很難拆開使用；反觀中國人品茗是選壺加上配不同杯，品台灣阿里山樟樹湖所產軟枝烏龍茶，或以宜興壺配置景德鎮窯的瓷杯以外，亦可用龍泉青瓷杯來品用。其使用方式可見到品茗主泡者的用心，以及對茶器的品味，並且要滲透不同器表發茶的差異性，才能選好壺配對杯！

中西用器反映品紅茶的不同性格，但學自中國的西式紅茶分級品牌化，正提供中國紅茶的學習。

紅茶是全發酵茶，西方紅茶的品牌化很徹底的利用分級分類的層級來增加產值；但是，級數與品質的直觀是由廠商訂定的。相對於品茗者來說，若只是盯看品牌，少了自己的觀點，那麼在杯器的使用上，也只是用品牌價格去比對衡量。學習紅茶的評比，才能買好茶，具足好茶選器才得宜，才能從紅茶杯提把品出閑情與品味。（註21，見左頁表）

湯色紅亮，是優質紅茶的基本條件。襯托紅茶，不單是名牌瓷器的名氣而是瓷杯的襯色：有純白亦或象牙白的杯底。加上西方品牌擅長滔滔不絕論述茶器的歷史，構連品茗與貴族的氛圍，截然與中國品紅茶的少語和沉默截然不同。

西方紅茶香（右）
紅茶風靡世界（左頁）

在杯中自由思考

中國人品紅茶的湯色顯毫，香氣濃郁，滋味濃醇，可能以白瓷蓋杯，就可表彰功夫紅茶的美好。但是西方紅茶的茶器外，還有品茗時搭配的茶點、食物，此對認識或不認識多了加乘效果。多了在茶杯中自由愉悅思考！

西方紅茶的多變性，多樣口味，以單一紅茶為基底，調配出多種類花茶，提供品茗者享用選擇；但是，中國人對紅茶的感受不及其他五大種類茶來得用情專心，但藉由茶杯用器的審美內驅力窺得。

評定紅茶品質參考標準

項目	等級	品質特徵
外形	甲	細緊露毫有鋒苗，色烏潤或顯棕褐金毫
	乙	細緊稍有毫，尚烏潤或尚棕潤
	丙	細緊，尚烏潤
湯色	甲	紅亮
	乙	尚紅亮
	丙	欠紅亮
香氣	甲	純正
	乙	有甜香
	丙	嫩甜香
滋味	甲	鮮醇甜和
	乙	醇厚
	丙	尚醇厚
葉底	甲	柔軟見芽，紫銅色
	乙	尚嫩勻，暗紅色
	丙	欠勻，多筋，暗褐色

註21：評定紅茶品質參考標準，《茶葉審評指南》，北京：中國農業大學出版社，1998

紅茶杯把手是精妙視覺設計，意味機能潛在實用性能。把手在西方廣佈散漫著，直叫一眼就指涉紅茶杯的形制確立不可撼動的「形象」；但在相對茶杯帶把的細部解構分析，和使用分享鋪展之間，品紅茶的客觀起了變化，茶的完整度是葉、是末，是袋泡或散茶，都委實在西方品茗組織結構中帶動了周邊茶器的延伸，並一次次地勾起愛茗者的想望，成為藏杯器的實現！

建構紅茶杯與紅茶的組合性，受限於品牌的成套搭配，在西方紅茶共感世界中，已簡化成為一種自主的系統；而中國品紅茶的茶種揭示的本源性：茶湯顏色，香味竄升，冷與熱的殘留並存性，正是驗證杯器實用的結果與保證。

黑茶

陶杯的沉澱

黑茶中最具代表性的普洱茶，一度被視為「可以喝的古董」！在熱普洱的「瘋」潮當中，藏普洱茶是一種絕對現實主義，以增值作為投資之體現，而面對最純粹的茶用來喝的本質時，用何等杯器展現普洱茶最精緻的精純，絕對不是靠茶的身價來推動的！闡釋普洱茶合宜的湯味，展現普洱茶的井然有序，必然將擺弄面前的「陳年就是好」放下。

湯入杯辨高下

品普洱茶在品茗者觀察中，孕育直觀性的認識：那就是普洱茶在品茗者觀察中，係關係普洱茶品質是否能成為價值的關鍵因素。但，缺乏「陳年」認證的提供，可被視能力（看出來）的因子，得靠泡飲才足以現出真實茶的潛藏因子：其間正包括了該茶是生餅？熟餅？以及此茶餅存放年限的真實性！

泡好茶湯注入杯的當下，就可由茶的湯色和香氣，來突破視能力的侷限，甚而直入取得理性的理解，判斷年齡的真老陳，還是虛擲的謊報。

注入茶湯的杯子，在貫通茶湯的因循過程中，可由「色」斷「茶」，可由香氣來判優劣。

那麼，承載茶湯的杯器必須建立客觀性，杯色不可奪湯色，更不可掩蓋茶湯香氣。

瓷杯，是忠實的反映，普洱茶優質與劣質立見高下。

土與茶的細語
（右頁）
由「色」斷「茶」
（下）

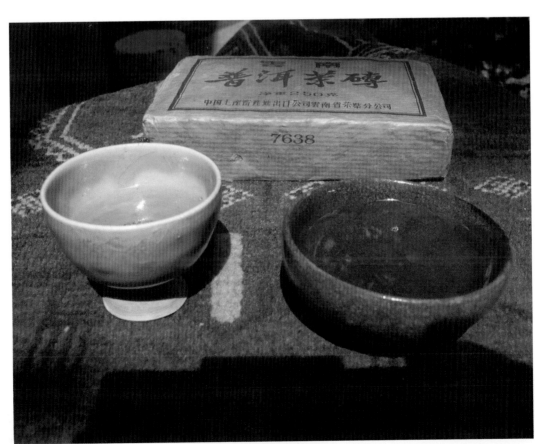

找對杯喝對茶

由於品鑑與品賞的出發點不同，想得到茶湯的效果也不同。品鑑的用杯，宜用白瓷，可見湯色真身，可仰首面向普洱茶的神秘而不迷失；若用他色茶杯，早已被蒙蔽的茶質和混淆的茶齡中，失去判別。原本已存在茶面與茶湯裡錚錚的事實，成為編故事的借題。

跨越普洱茶迷思，首推是「越老越好？」多久才是老茶？隔一年就算老？那麼有三十年的老普洱茶就有三十倍多於新的的「好」？「老就是好」──感情的作祟！買錯茶用錯茶器，藉助杯器軟化去酸氣的蒙蔽就是個例子。其實買許多茶，又常繼續被蒙蔽，原因是不敢面對現實。

普洱茶摻入「敘述性戲劇」故事，實際只不過是為促進交易罷了。走出「戲劇化」式說普洱茶故事，放下普洱神話，安心去找對杯「研究」湯色：那麼野生普洱茶、台地普洱茶，渥堆普洱茶、曬青普洱茶也好，便都可以按其客觀因子來分辨。（註22）

評定普洱茶品質參考標準

品名	內質			
	香氣	滋味	湯色	葉底
特級	陳香濃郁	濃醇	紅濃明亮	褐紅細嫩
一級	濃純	濃醇	紅濃明亮	褐紅肥嫩
二級	濃純	濃醇	紅濃	褐紅肥嫩
三級	濃純	醇厚	紅濃	褐紅柔嫩
四級	濃純	醇厚	紅濃	褐紅柔嫩
五級	純正	醇和	深紅	褐紅尚亮欠勻

品名	內質			
	香氣	滋味	湯色	葉底
六級	純和	醇和	深紅	褐紅欠勻
七級	純和	醇和	深紅	褐紅欠勻
八級	純和	醇和	深紅	褐紅欠勻
九級	平和	平和	深紅	褐紅欠勻
十級	平和	平和	深紅	褐紅稍粗

註22：評定普洱茶品質參考標準，《茶葉審評指南》，北京：中國農業大學出版社，1998

轉換陰陽的再生

茶湯明亮、金圈清澈，均是普洱茶品質優異的表現。渥堆與陳化後的曬青普洱茶會出現紅亮；但前者易夾帶酸氣，後者則散發糯米香。同樣地觀茶湯色不按色差，應用亮度分辨，優質普洱生餅湯色明亮，亦也若優質青茶的金黃湯色，茶湯的「亮」隱藏茶背後的採摘天候、製作工序等細節，杯中之湯微觀抽絲剝繭，可判斷普洱茶是用何種製法完成？

對茶樹的崇敬，連在一起的故土，就是茶轉換陰陽的再生，不是埋在土裡，而是對植物生命的母體，一種母性色彩的連接，砂礫土、黃土、紅土、黑土⋯⋯；不同顏色連結適宜的茶樹，標示茶樹長成的場域、海拔、濕度、日照、降雨量等，喜愛鬥茶之士，由杯器中喝出一款茶一種土：海拔一千七百公尺雲貴高原植被黑土上的野生茶？

杯中之湯微觀
（右頁）
高山普洱的野味（下）

耀眼的茶底在杯底

同一茶樹，有形象的原始，接受種植土壤的載體，就分列了各種組成和排列的茶地底蘊，顯示土壤深層結構的茶地底蘊，有了主權身份的伸張，不容外侵，給茶弄張基因身份證看來是科學，卻違背本質的存在，耀眼的茶底不在遠方，不在冰冷的資料庫。而在熱滾茶湯的杯子裡。

靜穆的砂土相互細語著，滿空的豔陽高照，水流的生機注入等待啊！陰綿細雨的黏稠，鬆軟的土基，讓茶葉重載著希望。茶樹的自身不作聲，土壤卻按著晴雨嘆息，是無法向天空呢喃，只是和茶樹根枝葉葉訴說著無語。

敞開茶的想像，可以感受到茶對土壤氣流散發的激情，那就是一股「山頭氣」，這是茶的生長根源，是茶園裡的泥土香。如同氣味從實體的芽尖散發般，信以為真茶香散發著茶的靈魂，想像一千年長壽的老生命。

白瓷毫無隱瞞

雲南巴達山的普洱古茶樹前，一千八百歲的長壽，仰賴腳下土壤孕育，原始植被、荒山大樹，一分而四，茶樹佈滿苔蘚，正是負離子活躍的符碼。

耀眼的茶底（上）
苔蘚，負離子的活躍（左頁左上）
千年老茶樹（左頁右上）
茶樹與土地的呢喃（左頁下）

如果想研究茶香氣息，茶的形象生命，那麼在風裡的茶香，在茶杯裡讓品茗者墜入深深遐想。走出想像的實體，操作是選杯。

陶杯緩和單寧

有了如是遐想，品普洱茶的杯子就由醒著的白瓷，走入在陶的幽隱裡。陶的毛細孔，土的溫馨，將普洱茶存放吸附的雜位拋除，利用陶土的均溫來協調單寧的平緩，每次的陶與普洱茶的沉澱，總是扮演調和、提升。

在真實與非真實，存在與不存在之間，共構了茶與器的共生關係。那麼，黑茶的渥堆、曬青所幽隱的原點，甘、醇、活、甜，從具體緊湊的瓷杯，轉向寬鬆、散淡的陶杯，是深刻格調？抑或是風致直逼？茶在杯裡的材質，看來通向共歸的理想。那麼陶與瓷的關係何在？

以普洱茶湯入杯所選材質，白瓷杯器讓湯色盡情表露，毫無隱瞞，這正是今人鑑茶的基本功。而白瓷中又以樸質無華的景德鎮素色白瓷，胎薄釉純白的顯相能力最強，和德化瓷的牙白瓷杯相比，而失色呈象牙黃光，易使紅濃茶湯加深，而後者因紙的形式，而杯中的茶湯，正訴說著普洱茶與土地的細語。如是才能擺脫靠普洱茶包裝判斷準確度。

以杯看茶或以玻璃器透明度佳可觀全景，殊不知玻璃器散熱快，茶湯易走味。

茶的形象在風裡（右）
陶杯緩和單寧（左頁）

陶瓷大不同

瓷器的發明是與陶器有密切關係的。但陶器與瓷器則是質料不同的兩種東西。兩者淵遠流長，有關係卻又沒有關係。原始社會的新石器時代初期，就已經發明了用陶土（即黏土）做坯燒製和使用陶器。夏商時期出現了堅硬的灰陶。

陶器的胎質都是用陶土做坯燒製而成，所以都應是屬於陶器的範疇，陶土內所含礦物元素的特性，陶器在陶窯內的燒成溫度在700-800℃之間，高者也不超過1000℃。陶器的胎質有明顯吸水性。在燒製陶器中，發現用瓷土（或稱高嶺土），加入一定數量的長石、石英等成分，提高燒結性能，由於器表無釉，所以稱「原始素燒瓷器」。又發現青色釉料這種礦物原料，於是創製出器表施釉與胎質燒結能較好的「原始青瓷器」。

瓷器的燒成溫度一般都需要在1000℃以上，胎質才能到達燒結性能，因而瓷器的胎質比陶器堅硬，不吸水分或少吸水分，擊之可發出清脆的金石聲。陶土與瓷土是所含化學元素是根本不同的兩種物質原料，兩者之間不會因火候高低而互相轉化。

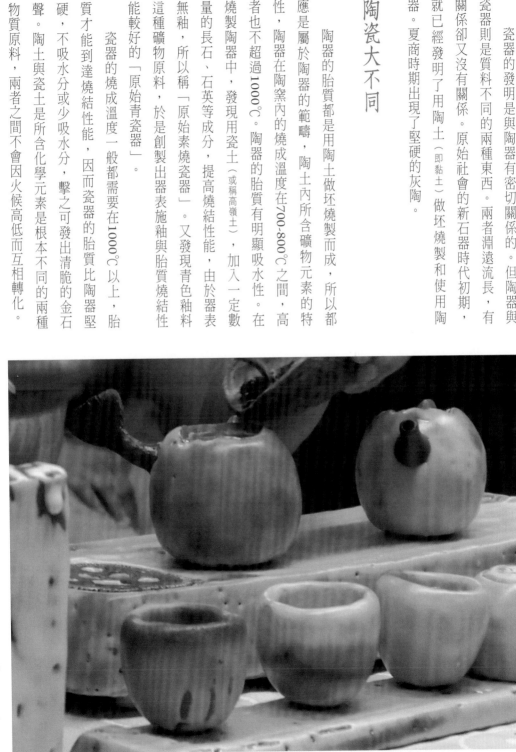

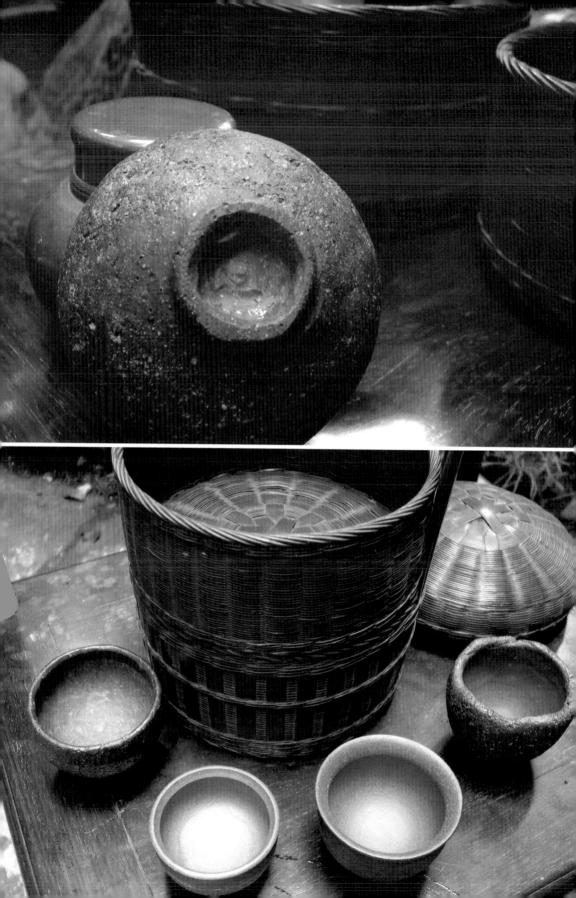

藝術性與實用性

陶土的燒結溫度低，胎質有明顯吸水性，而陶土製坯在台灣陶藝作品中屢見創新。

陶土的燒結溫度低，胎質有明顯吸水性，而陶土製坯在台灣陶藝作品中屢見創新。

一般陶共用拉坯陶土，最常用是苗栗土與南投土。由於不同土礦來源的土，其性質就有差異，就算是同一來源的土，品質也不一定相同。因為台灣土礦的開採，往往不是垂直開採，而是先由表層，再一層一層往下開採。表層的土質與底層的土質稍有差別，所以前後不同時期所產製的黏土，其性質也就很難一致。陶土的基調在苗栗土與南投土的共通性出發：製杯。

陶土製杯的方法：

徒手成形／有手捏法、泥條法、陶板法、挖空法。

模具成形／有壓模法、旋坯法、注漿法。

拉坯成形／製杯方法不同，賞杯有主觀性，卻明知客觀性中的成形純手工的特殊性，而獨具藝術性外，陶杯在實用性的考量上，必須懂得密度、吸水率等對於茶湯的關鍵影響。

品陳茶宜大杯

杯器成形萬千，選擇品茶用杯關係陶器密度，密度低表示吸水率高，對於茶香與滋味有較大的影響。吸水率在5-10%較為適宜，可過濾黑茶中的渥堆酸氣。

毛細孔濾酸氣（右頁上）
陶茶的沉澱（右頁下）
品陳茶宜大杯（左）

品茗最生動的「生」

醇化老普洱茶，在一次和戰國灰陶繩紋杯相見時，緊茶的組織釋放出來，而在杯面起釉，彷彿飄起令人神往的山嵐幽谷。

陶杯品黑茶，是湯色沉入陶器無邊際的深，卻是品茗最生動的「生」！

選杯分兩面向來看：喜茶氣強者，可選燒結密度高的瓷杯，或瓷蓋杯。由於瓷不透氣，好的陳茶更能發散其真心的內在美，讓陳化後的茶質盡情發散，盡情表露原有的風華。

喜醇原茶湯者，可選用陶杯，由於胎體鬆些，會降低茶氣之香，卻可凝聚茶的湯底厚度，使得湯味飽實、成熟感十足！

品陳茶杯宜用大！大小以手掌可握為宜，陶製品優於瓷杯，可用不上釉或是柴窯燒成杯，或以單色釉原杯，有助品陳茶的滋味與氣氛。

瓷，盡散真味
（上）
醇原茶湯用陶杯
（左頁）

辨普洱分真偽

普洱茶因包裝不完整，出廠地難確認，年齡常被虛構，如何辨識年齡成為選購普洱茶重要指標。筆者提供觀茶術辨真偽的撇步，如下：

（1）**看竹殼**／市售的圓筒裝普洱茶餅，其竹殼常呈現「新樣」，簡直令人無法相信其中的茶葉真有那麼「資深」。推敲這唯一的可能是：業者透過後加的包裝，來強調普洱茶的年齡。竹製品會因歲月的氧化而產生「皮革」。試想，一超過五十年的普洱竹殼包裝，若竹殼依然跟新的一樣，怎能叫人信服？事實上，用來包裝的竹殼，會因為歲月而產生氧化，在竹殼外層形成鵝黃發亮的色澤，即「包裝」；而非一般所見昏暗無光澤、甚至出現因為刻意浸水而產生的污漬。掌握這一點，便是你分辨百年老茶包裝的關鍵。

（2）**茶面油潤**／有陳期的普洱茶，若是放在乾淨倉內，茶面會自然地泛出茶油光澤，這種由茶葉自然醇化的油光，好似宋代單色釉的內斂穩重，絕非用潑水造成的假色可以比擬！從外型來看，用栽培型野生茶所製成茶葉的原料條索碩壯，若由栽種的台地茶所製，則見嫩芽鋪茶面，賣相佳卻不宜久放。

（3）**茶湯紅亮**／老普洱因茶單寧醇化泡出的茶湯色紅豔明亮；可以觀看茶湯與茶杯的接觸邊緣有透明度色如棗紅亮麗，表示茶質佳；反之，則黯淡無光！茶湯入口陳穩，回甘細緻；喝到仿冒老茶或劣質茶餅的茶湯暗濁，喝起來茶水分離，霉味不去不堪入口！

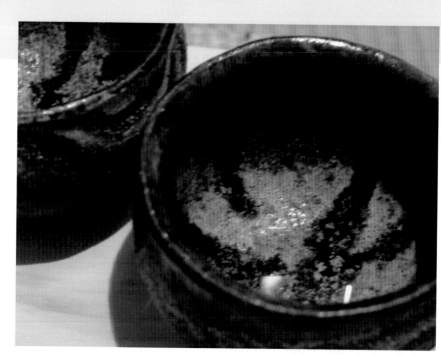

品出香甘醇活甜

陳年普洱因存放而增質／
值。如何品出陳年普洱茶的香、
甘、醇、活、甜的真滋味？

陳年普洱經歲月醇化，二十
年的陳期讓茶出現高峰，茶單寧
的醇化使茶湯入口滑順甘甜，後
韻無窮；三十年的普洱茶，則出現
糯米香；四十年的普洱茶，則若
老僧入定，初入口似無味，後韻
如湧泉般流洩而出，值得玩味再
三。若遇到五十年以上的普洱，
茶湯鬆透，一股太和之氣油然而
生，入口茶氣行遍周天，令人全
身溫暖起來。

由於每個人品的茶樣或許陳
年期限一樣，卻會因存放條件不
同而有所差異，同時也會受到泡
飲的方法、茶器、或用水而有連
動影響變化。其實，好的陳年普
洱應具：香、甘、醇、活、甜。

陶杯深遂（右頁）
普洱品淡雅（上）

茶杯 ● 美的開始　池宗憲 著

發行人：何政廣
主編：王庭玫
編輯：沈奕伶·謝汝萱
美編：曾小芬
出版者：藝術家出版社
台北市金山南路二段165號6樓
電話：(02) 2388-6715
傳真：(02) 2396-5707
郵政劃撥：50035145 藝術家出版社帳戶

總經銷：時報文化出版企業股份有限公司
桃園市龜山區萬壽路二段351號

南部區域代理
台南市西門路一段223巷10弄26號
電話：(06) 261-7268
傳真：(06) 263-7698

製版印刷：欣佑彩色製版印刷股份有限公司
初版：2008年8月
二版：2011年5月
三版：2019年3月
定價：新臺幣280元

ISBN　978-986-6565-03-8　（平裝）

國家圖書館出版品預行編目資料

茶杯·美的開始/池宗憲 著--
初版.--臺北市：藝術家，2008.8〔民97〕
192面；17×24公分.--

ISBN　978-986-6565-03-8　（平裝）

1.茶具

974.3　　　　　　　　　97013348